キャプテン翼 3 ROAD TO 2002

高橋陽一

集英社文庫

CONTENTS

CAPTAIN TSUBASA ROAD TO 2002

- **ROAD 29** —— 日本から世界へ!! 5
- **ROAD 30** —— それぞれの思い!! 25
- **ROAD 31** —— 奇跡の始まり 45
- **ROAD 32** —— 二人の10番(エース)!! 65
- **ROAD 33** —— ミニスタジアムのギャング 再び 84
- **ROAD 34** —— 全力のサッカーを!! 104
- **ROAD 35** —— 驚愕の結末!! 125
- **ROAD 36** —— 再会の舞台 145
- **ROAD 37** —— 死闘の幕開け!! 165
- **ROAD 38** —— 先制 ハンブルグ!! 184
- **ROAD 39** —— S·G·G·Kの誇り!! 205
- **ROAD 40** —— 進化の証明 224
- **ROAD 41** —— 母に捧げるゴール!! 242
- **ROAD 42** —— 友として敵として 261
- **ROAD 43** —— 息詰まる攻防!! 281
- **特別企画** —— 巻末スペシャルインタビュー 300

キャプテン翼 3 ROAD TO 2002

高橋陽一

★この作品は、2001年時点での
状況をもとに描かれています。

ROAD 29 日本から世界へ!!

――茨城県 鹿嶋市

ROAD 29
日本から世界へ!!

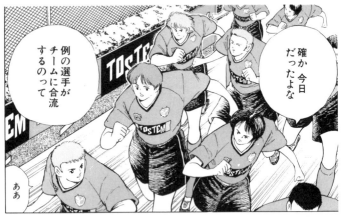

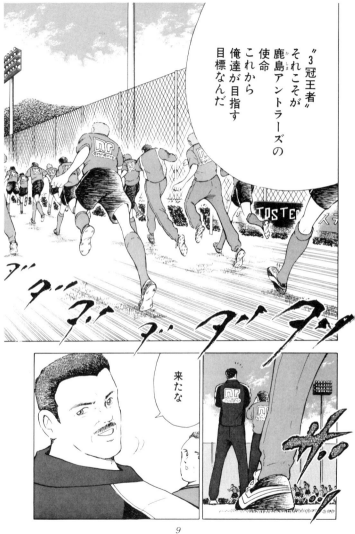

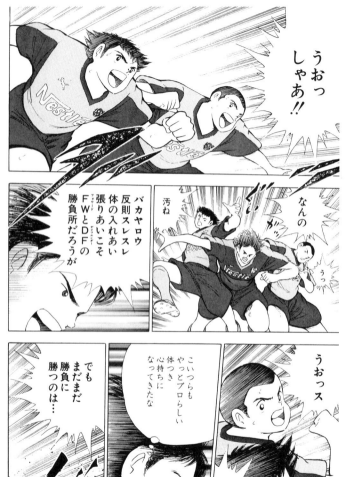

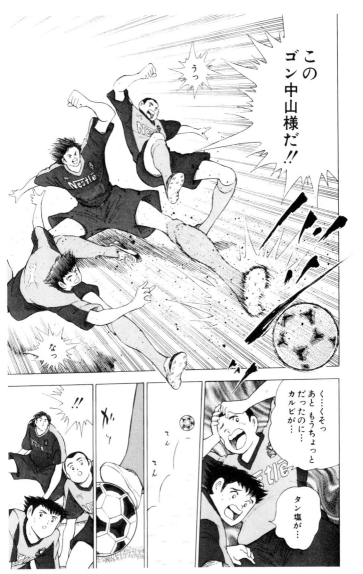

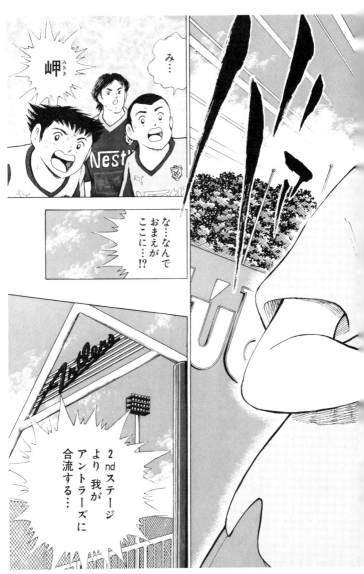

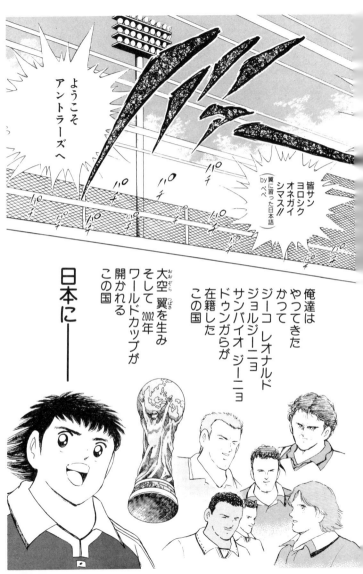

Jリーグ
セカンドステージ

ヨーロッパにも
負けない
熱い戦いが今
始まろうと
していた

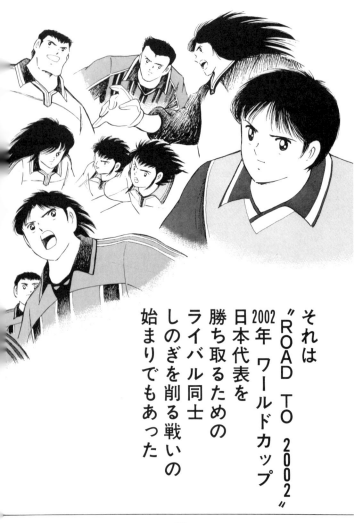

それは"ROAD TO 2002"
2002年 ワールドカップ
日本代表を
勝ち取るための
ライバル同士
しのぎを削る戦いの
始まりでもあった

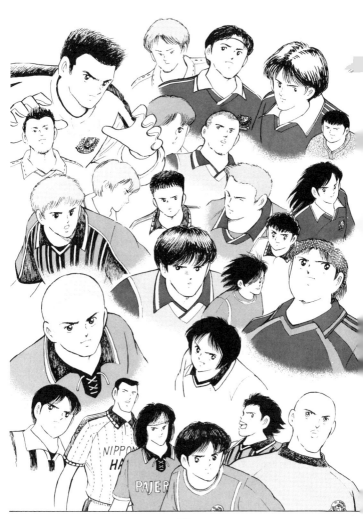

ROAD 30 それぞれの思い!!

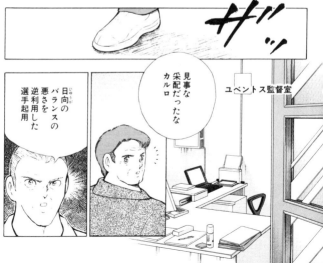

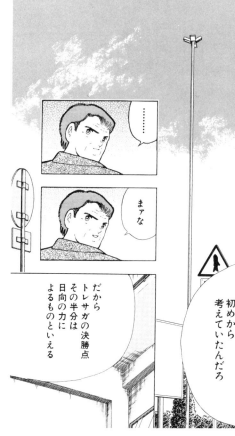

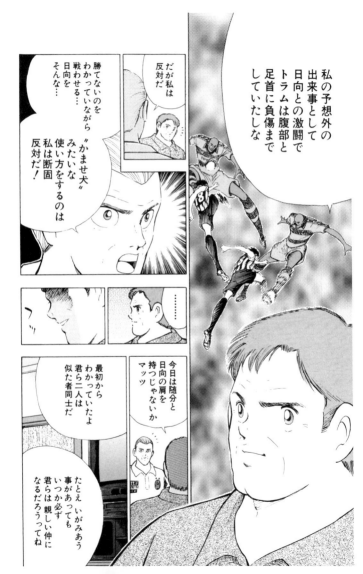

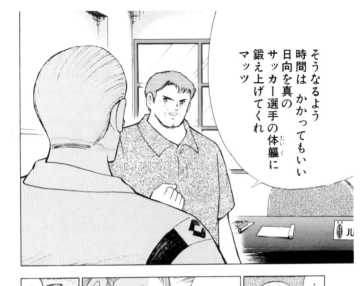

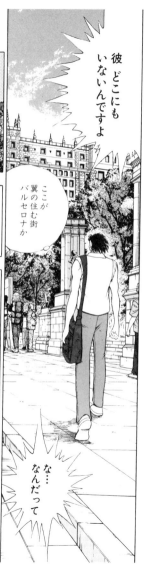

彼 どこにも
いないんですよ

ここが
翼の住む街
バルセロナか

――ハンブルグ――

ブンデスリーガは
始まった
ばかり…
だけどもよ

ここで
B・ミュンヘン
止めねえと
そのまま
突っ走られちまうぜ

だから一丁
俺達がやって
やろうぜョ
ゲンさんよォ

な…
なんだって

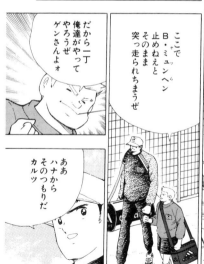

ああ
ハナから
そのつもりだ
カルツ

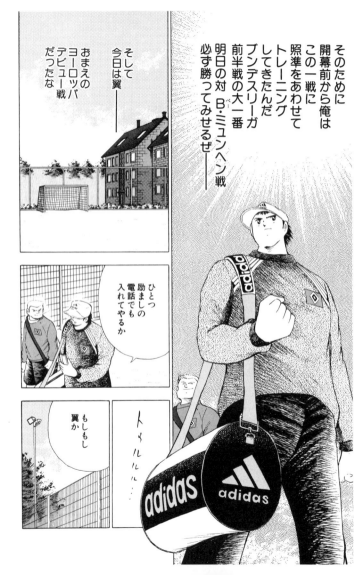

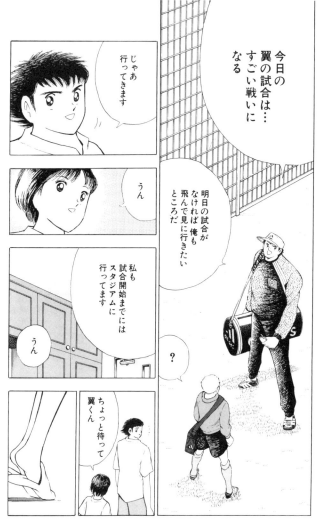

…でも翼さん
集合時間には
ちょっと
早すぎるんじゃ…

いや
いいんだ

試合前に
確かめたい
こともあるし

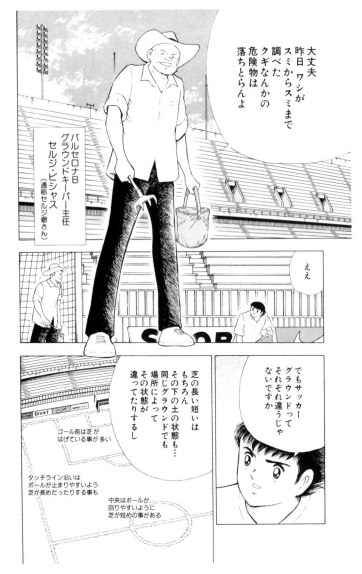

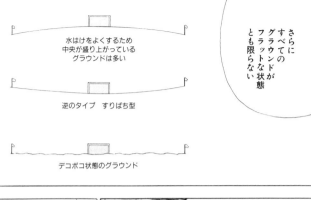

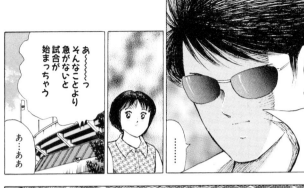

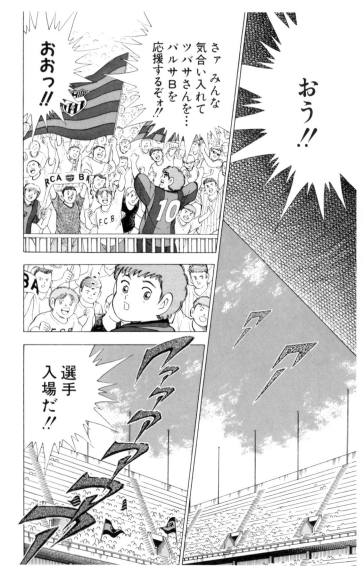

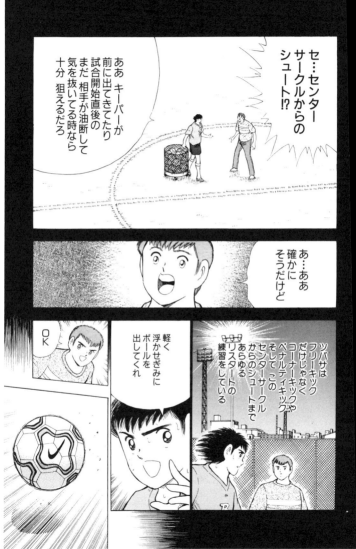

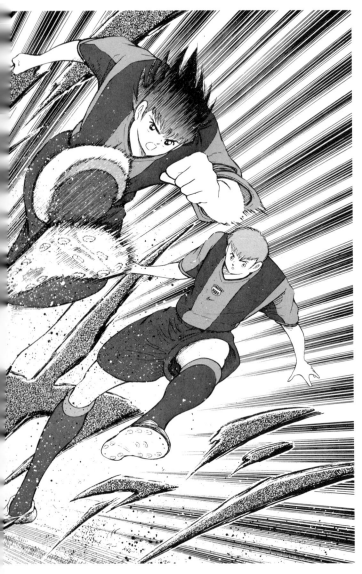

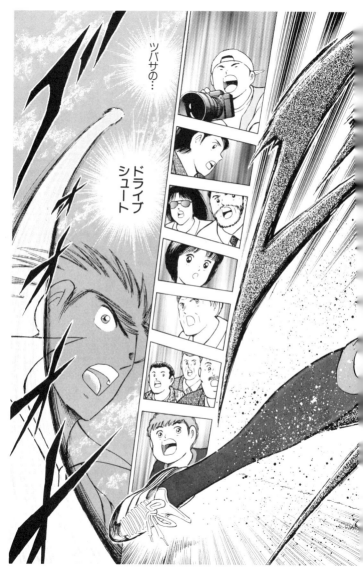

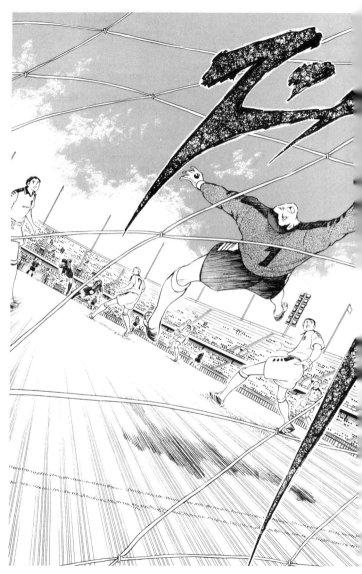

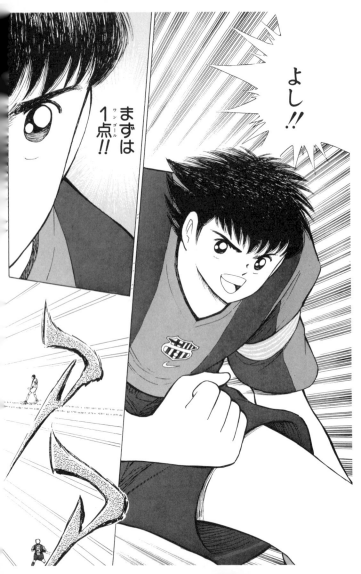

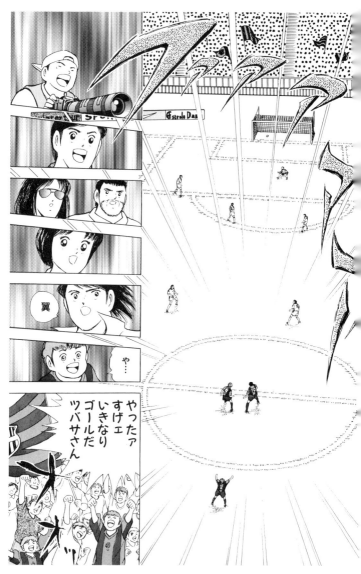

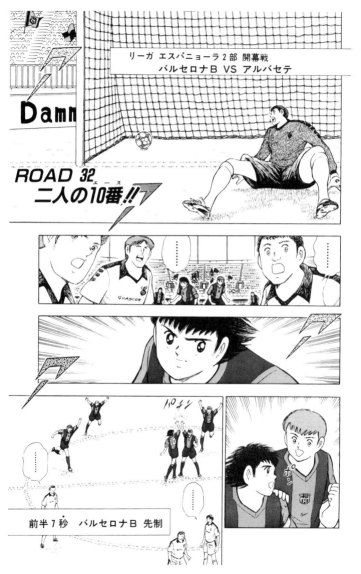

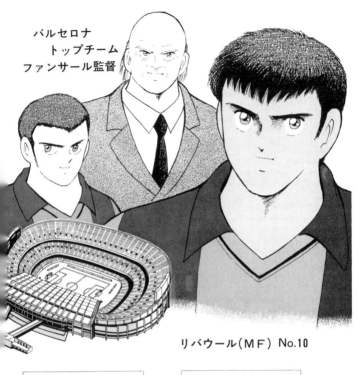

バルセロナ
　トップチーム
　ファンサール監督

リバウール（MF）No.10

リーガ エスパニョーラ	リーガ エスパニョーラ
全20チーム	2部（2部A） 全22チーム

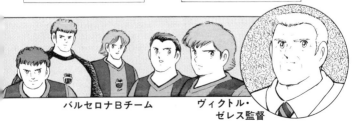

バルセロナBチーム　　ヴィクトル・ゼレス監督

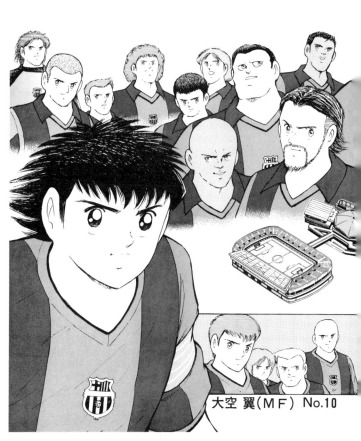

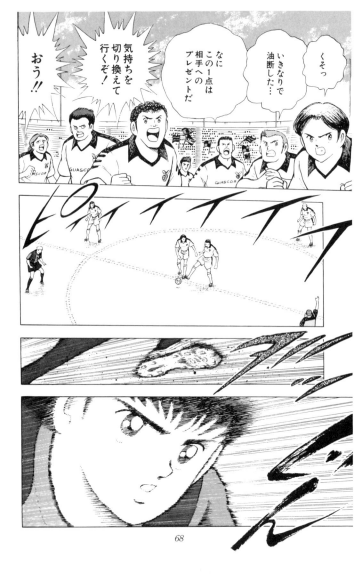

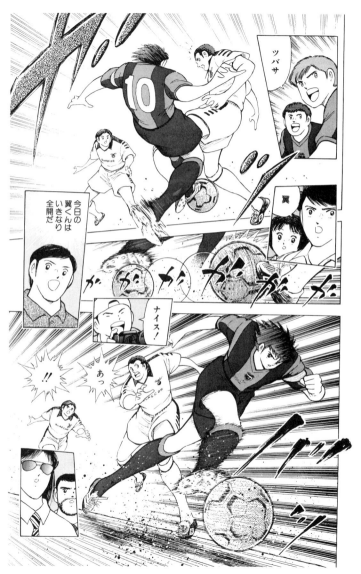

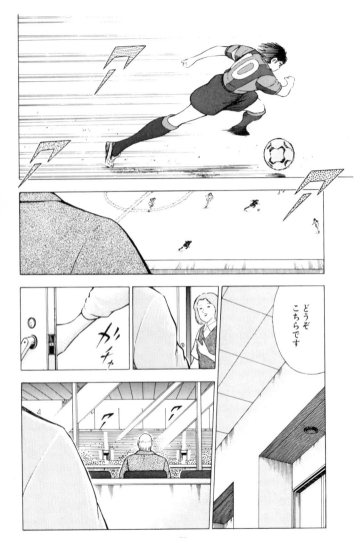

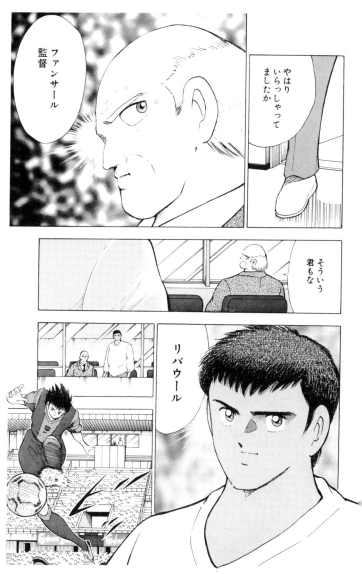

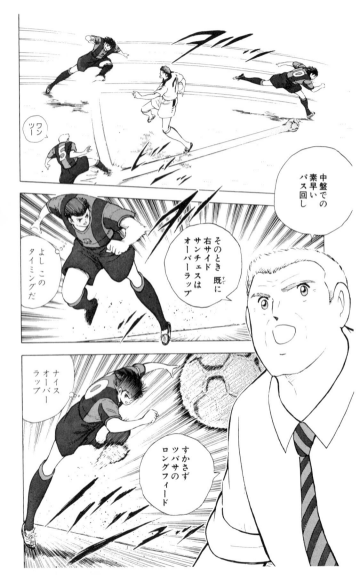

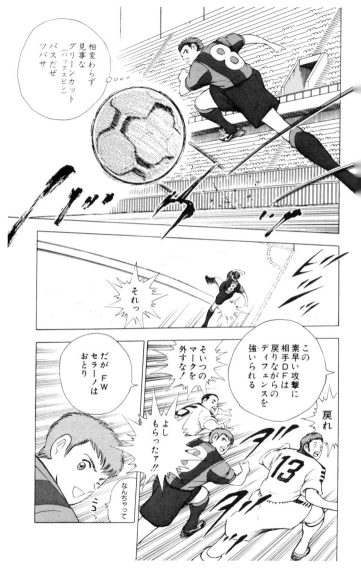

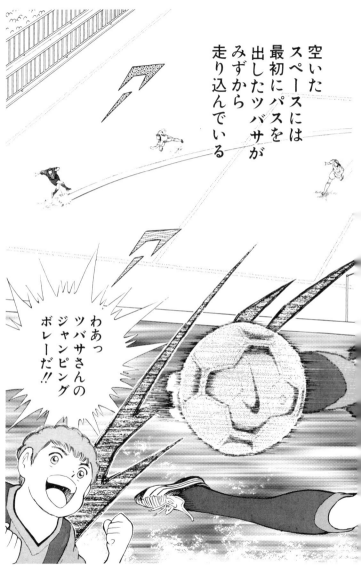

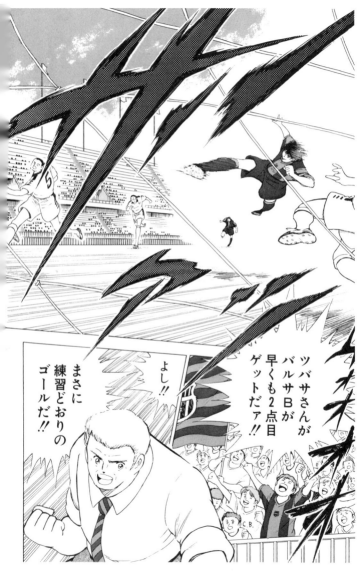

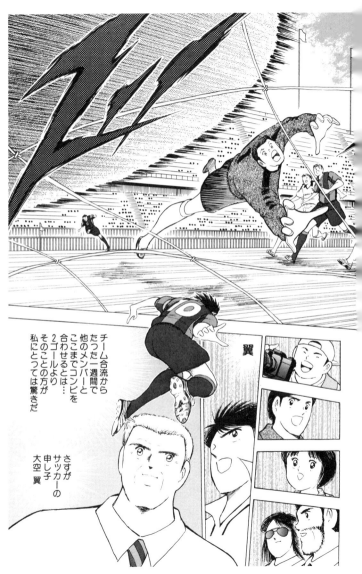

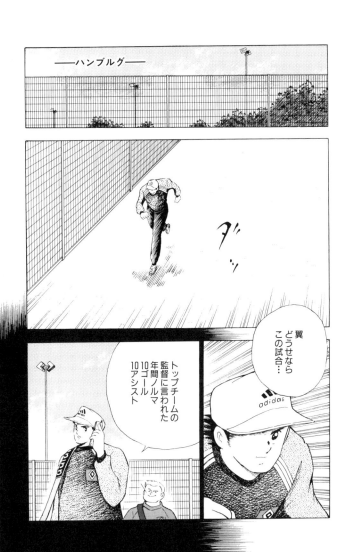

ROAD 33 ミニスタジアムのギャング 再び

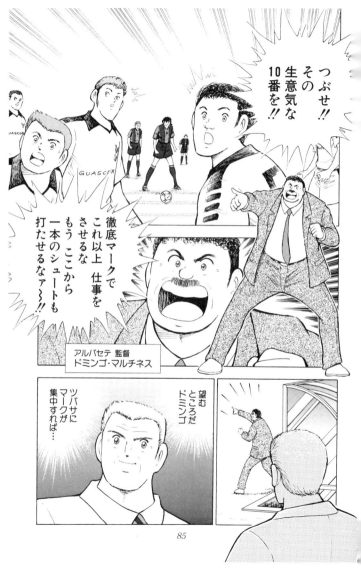

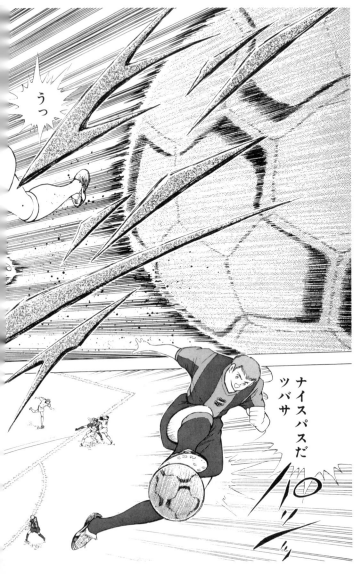

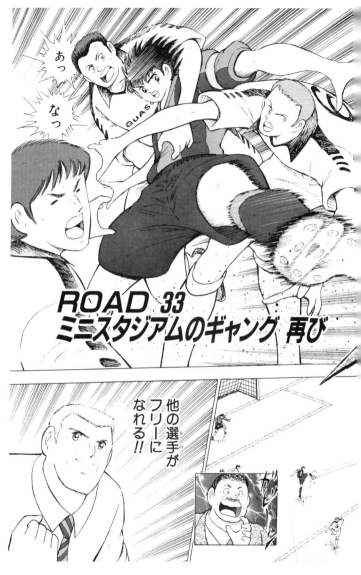

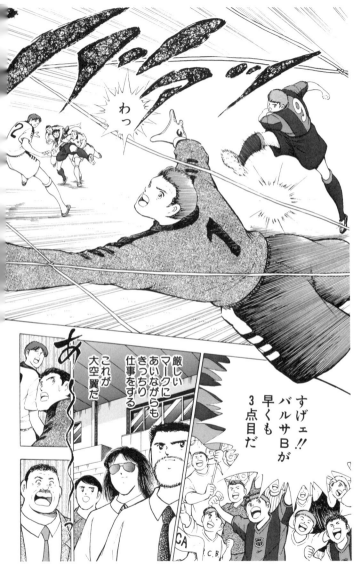

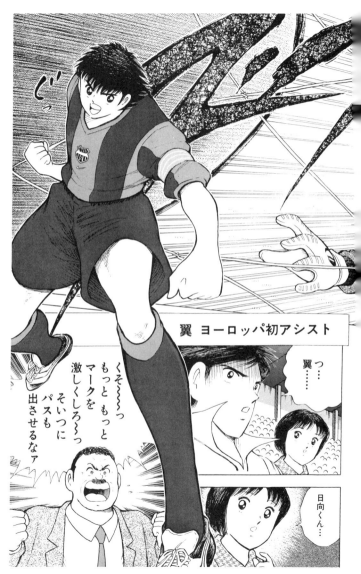

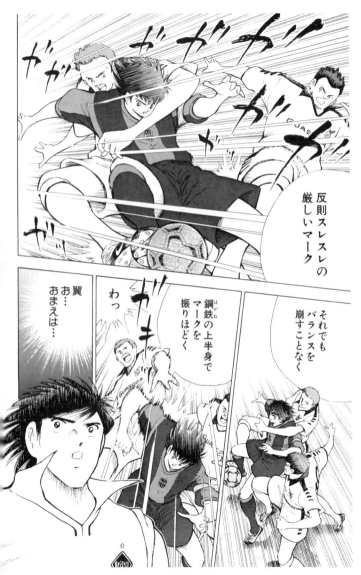

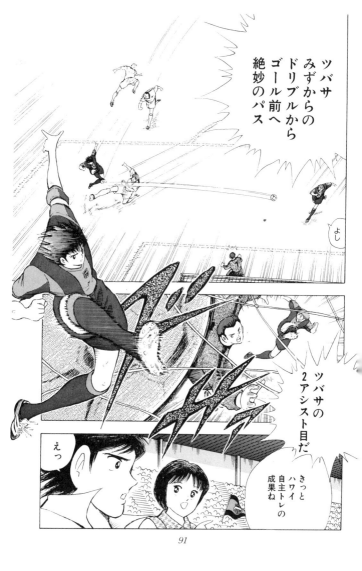

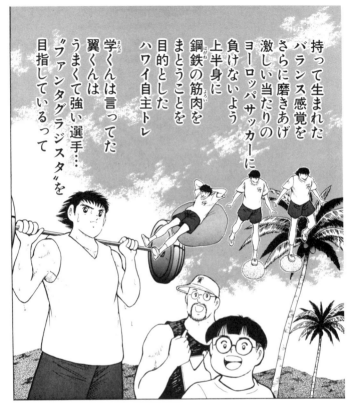

持って生まれたバランス感覚をさらに磨きあげ激しい当たりのヨーロッパサッカーに負けないよう上半身に鋼鉄の筋肉をまとうことを目的としたハワイ自主トレ

学(まなぶ)くんは言ってた
翼くんはうまくて強い選手…
"ファンタグラジスタ"を目指しているって

……

そうか 翼はそんな入念な準備をしてこのヨーロッパに殴り込んできていたのか

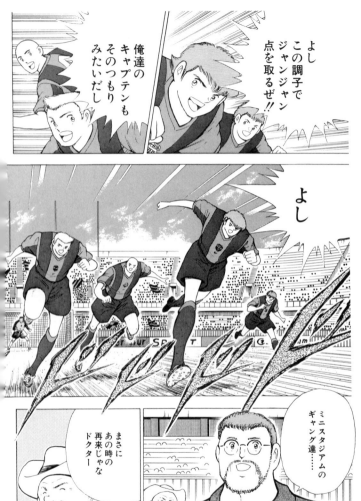

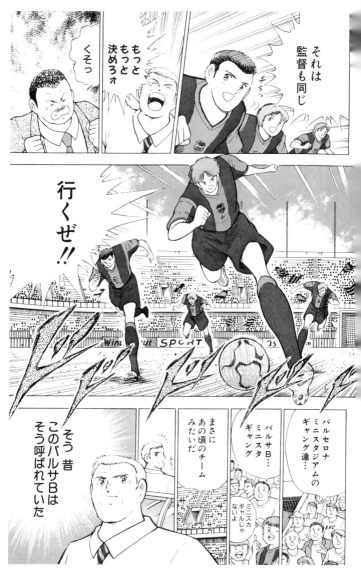

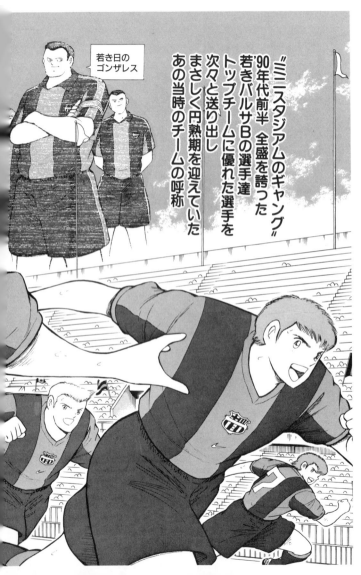

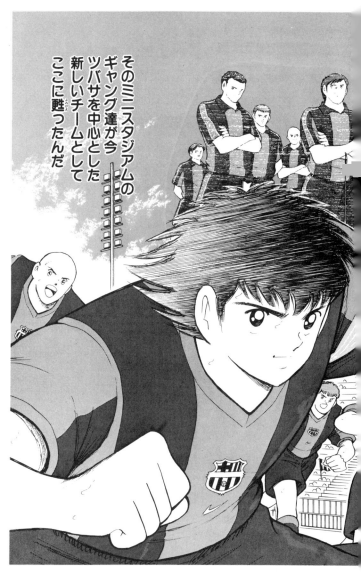

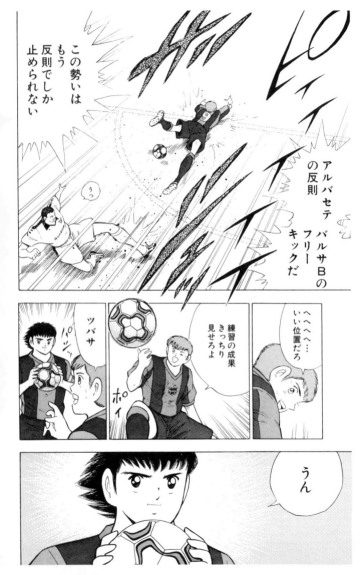

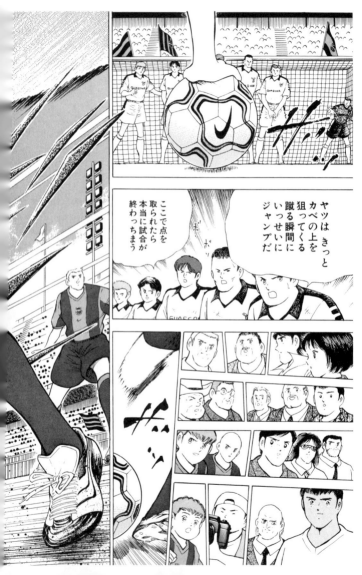

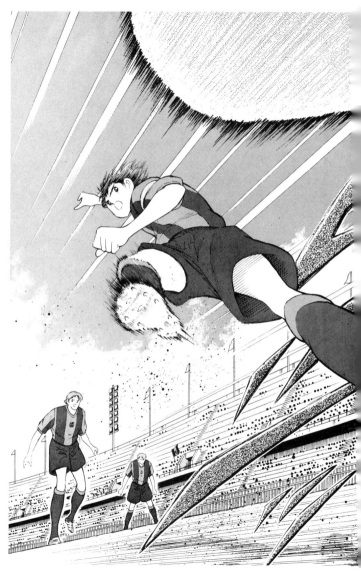

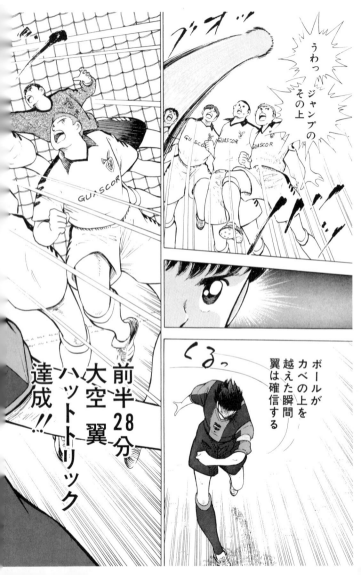

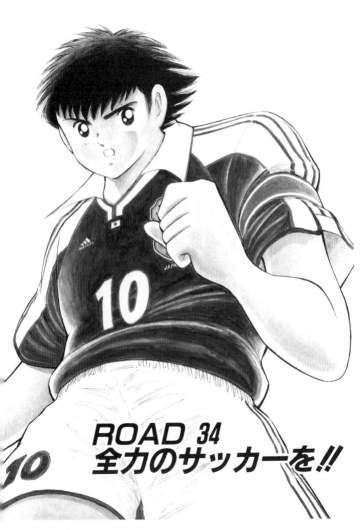

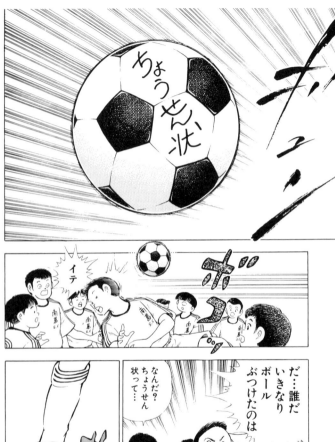
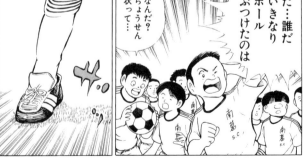

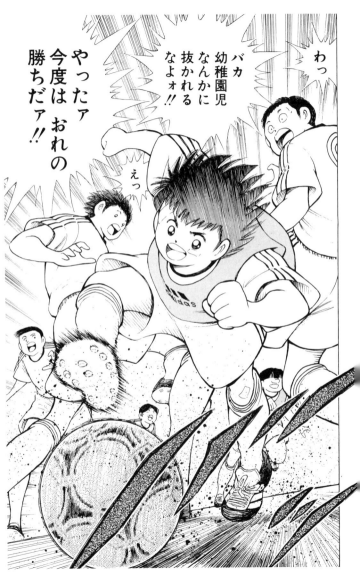

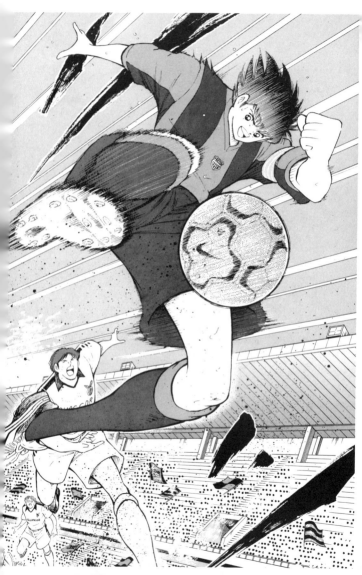

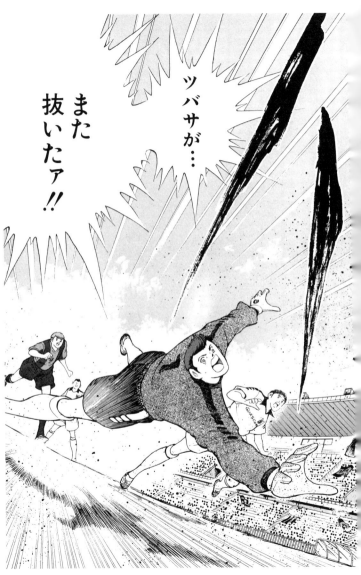

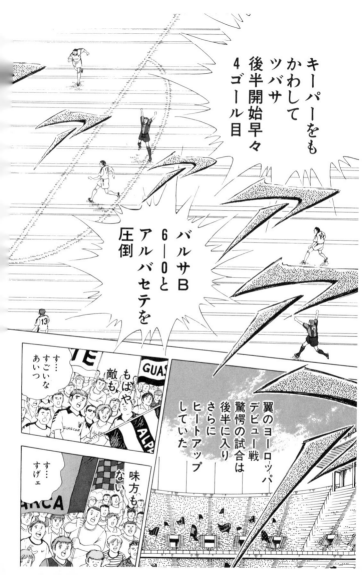

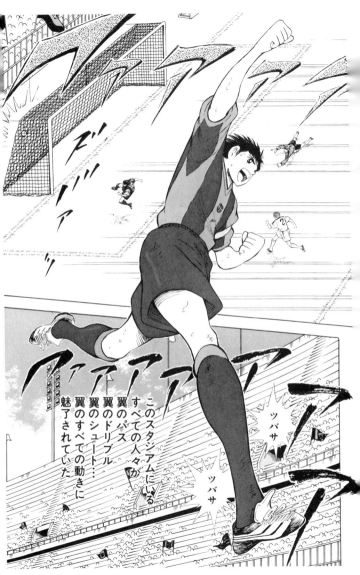

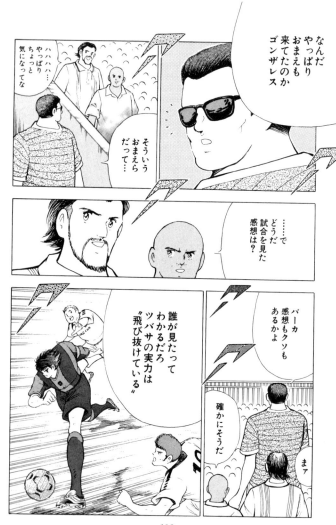

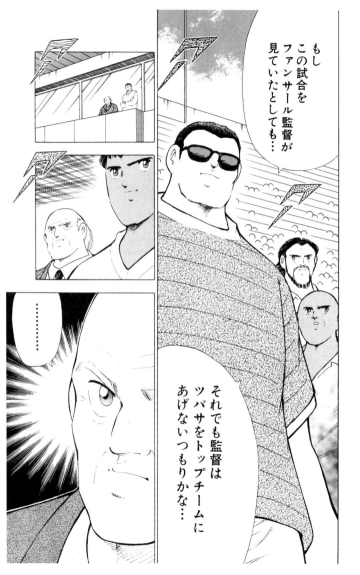

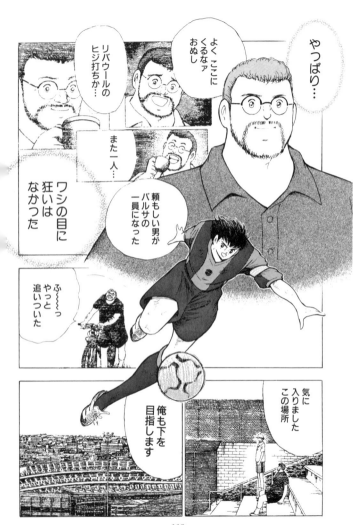

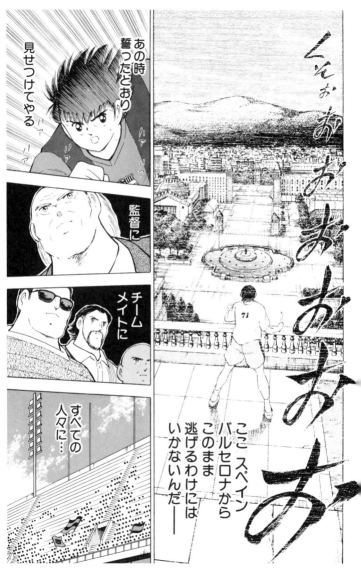

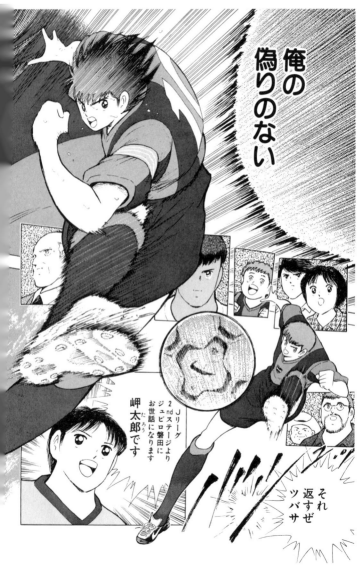

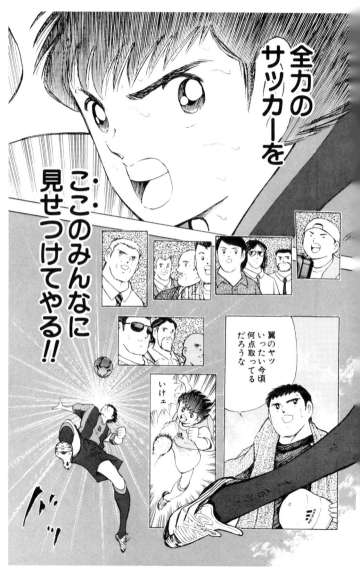

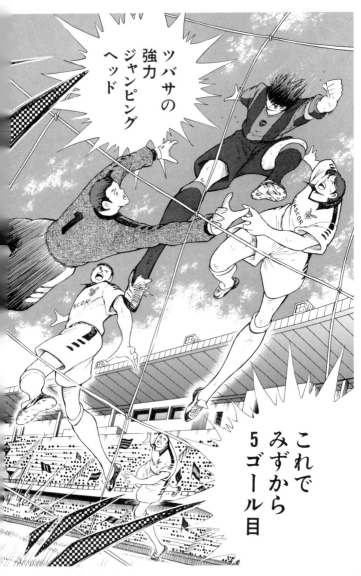

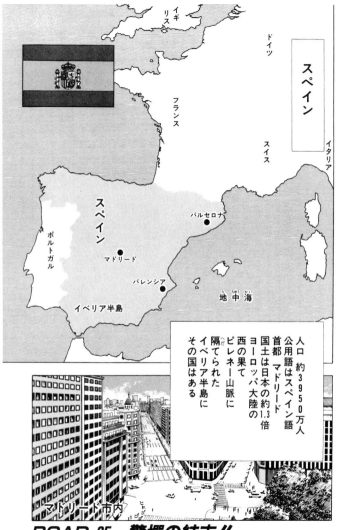

ROAD 35 驚愕の結末!!

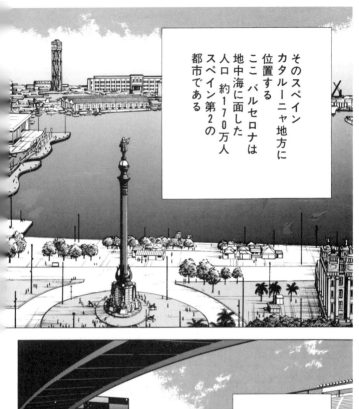

そのスペイン
カタルーニャ地方に
位置する
ここ バルセロナは
地中海に面した
人口 約170万人
スペイン第2の
都市である

この街に
ヨーロッパ最大の
サッカー専用
スタジアム
カンプ・ノウはある

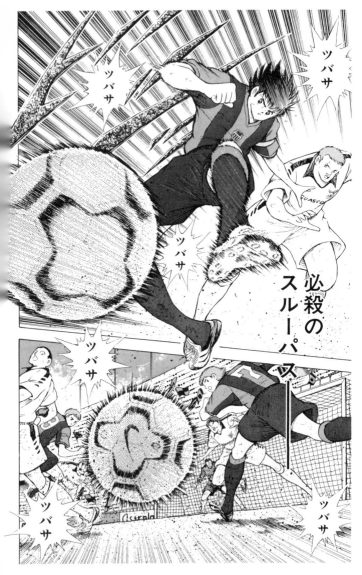

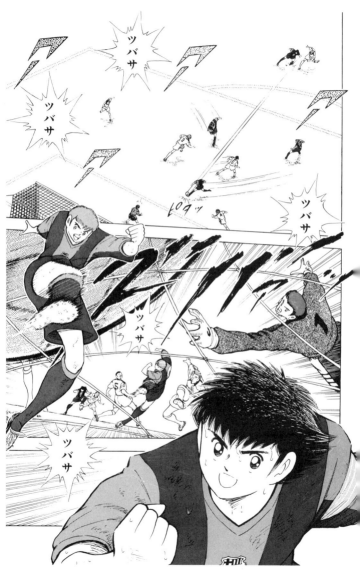

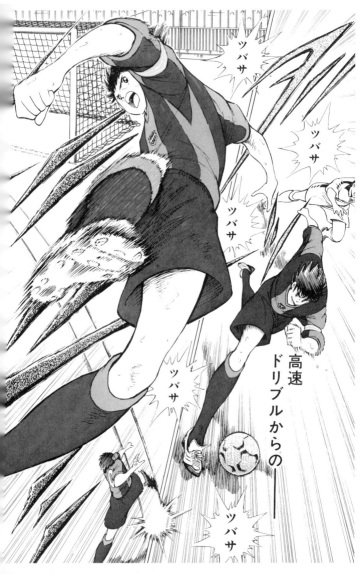

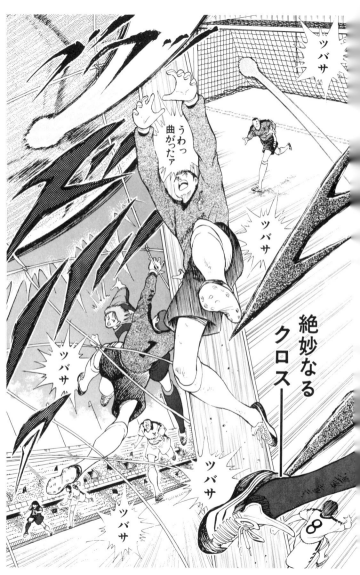

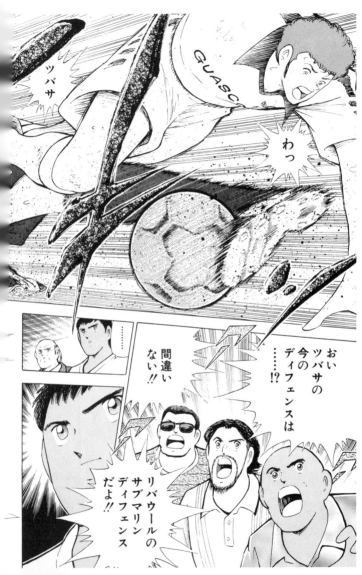

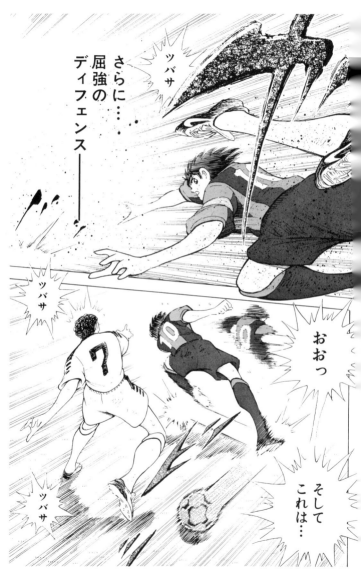

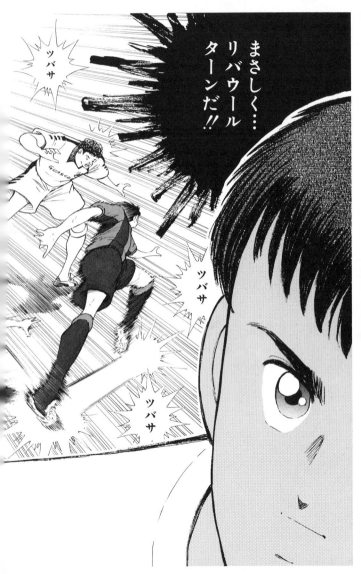

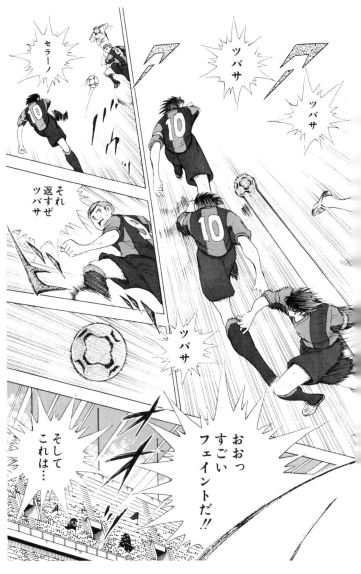

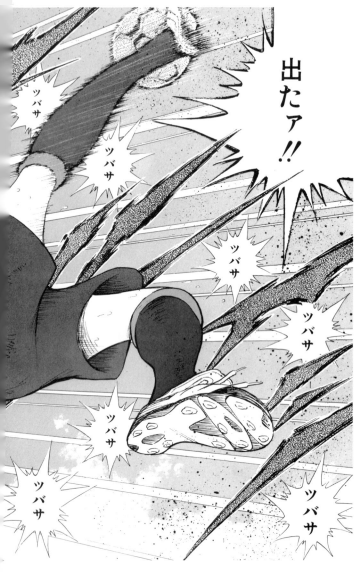

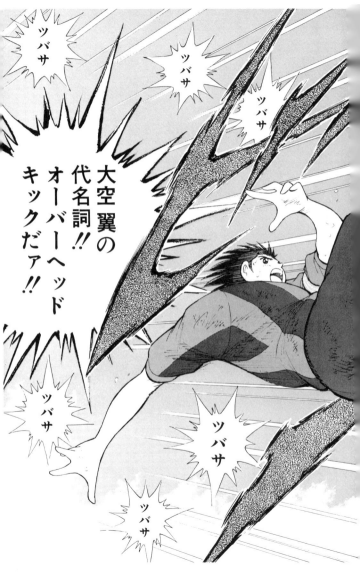

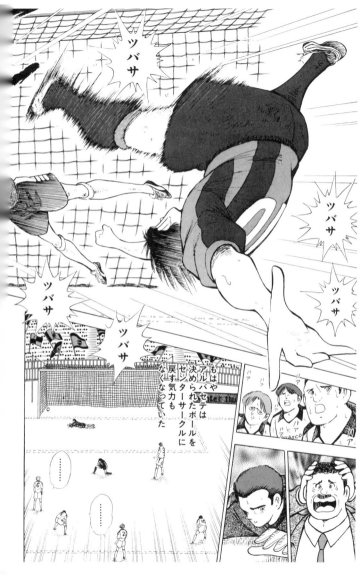

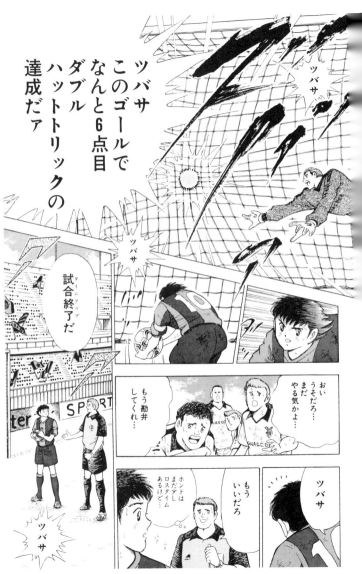

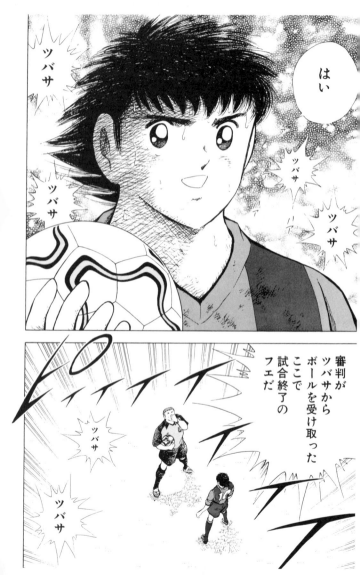

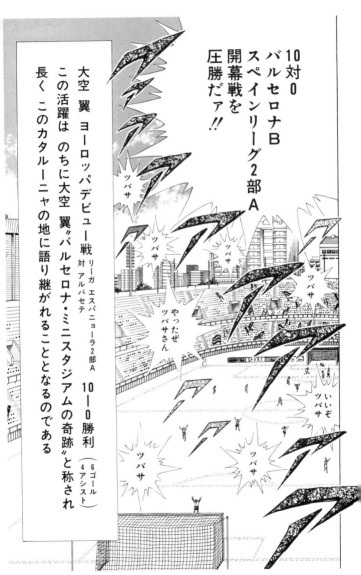

10対0
バルセロナB
スペインリーグ2部A
開幕戦を
圧勝だァ!!

大空 翼 ヨーロッパデビュー戦 リーガ エスパニョーラ2部A 対 アルバセテ 10—0勝利(6ゴール 4アシスト)
この活躍は のちに大空 翼"バルセロナ・ミニスタジアムの奇跡"と称され
長く このカタルーニャの地に語り継がれることとなるのである

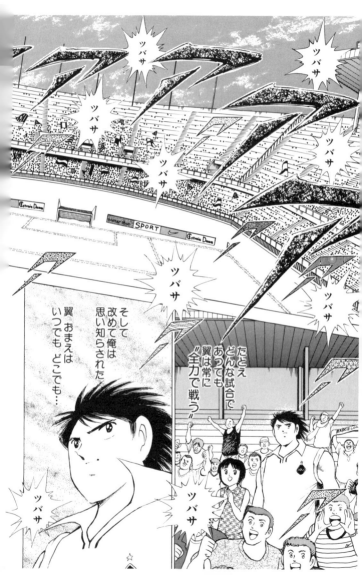

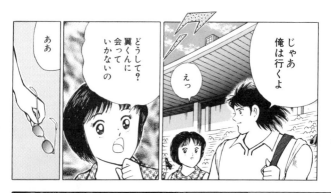

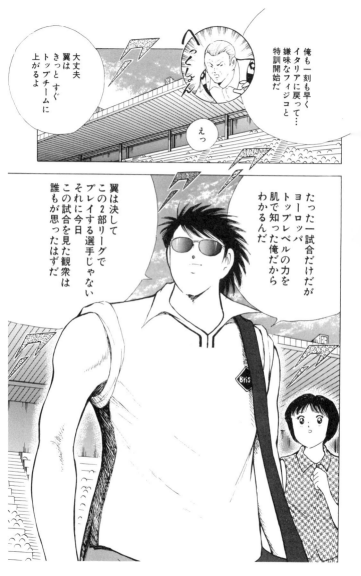

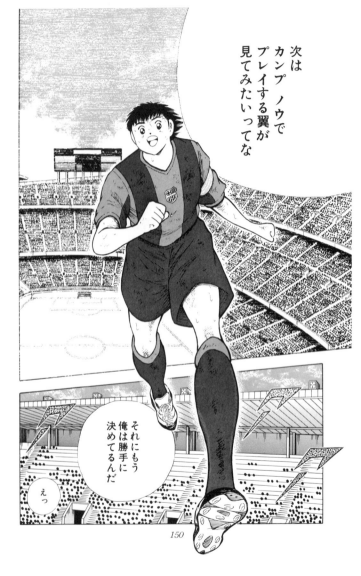

翼 衝撃のヨーロッパデビュー!!

翼は絶対2部リーグの選手じゃない!!

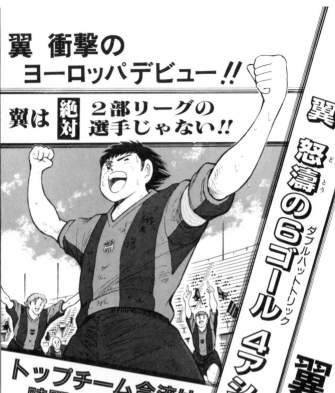

翼 怒濤の6ゴール ダブルハットトリック 4アシスト 翼 爆発!!

バルセロナB 10-0 劇勝!!

トップチーム合流は時間の問題か!?

これでも翼をトップチームに上げないつもりか!? ファンサール監督

歓喜にわくミニスタジアム "ミニスタギャング" 復活!!

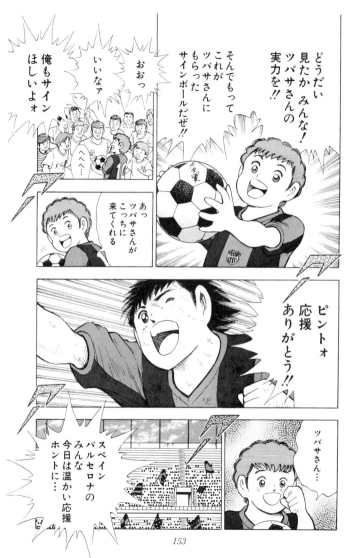

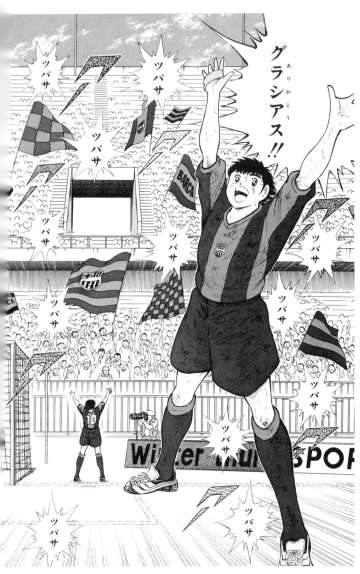

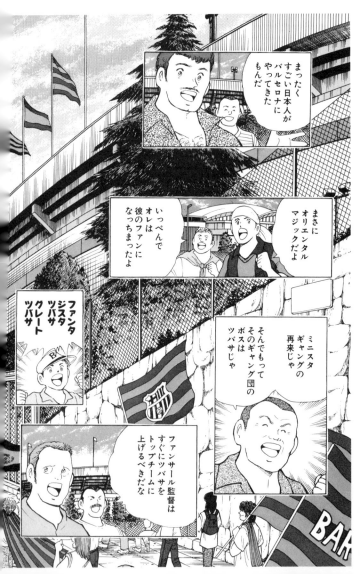

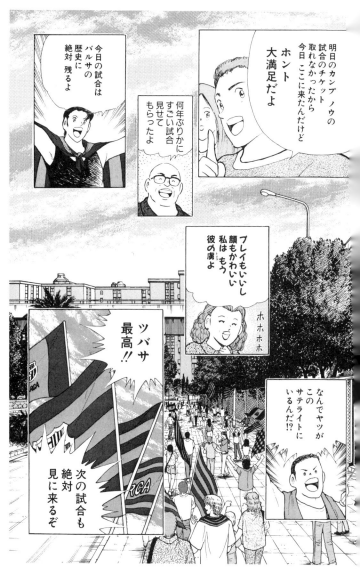

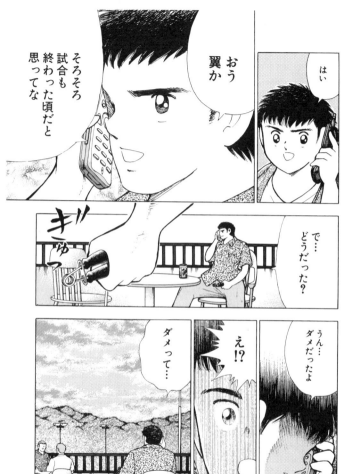

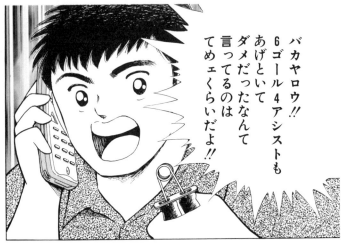

まったく!

ハハハ…
まァ
そうだね

次は
若林くんの
番だね

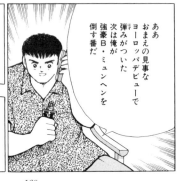
ああ
おまえの見事な
ヨーロッパデビューで
弾みがついた
次は俺が
強豪B・ミュンヘンを
倒す番だ

おまえも早く
年間ノルマを
クリアして
トップチームに
上がれ

うん

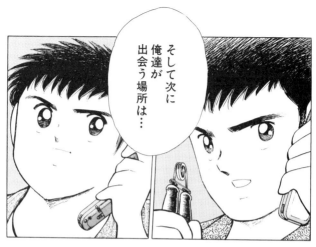

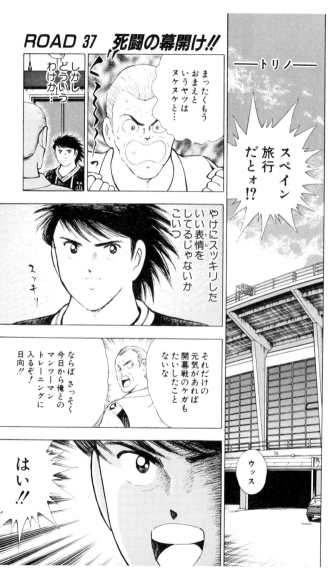

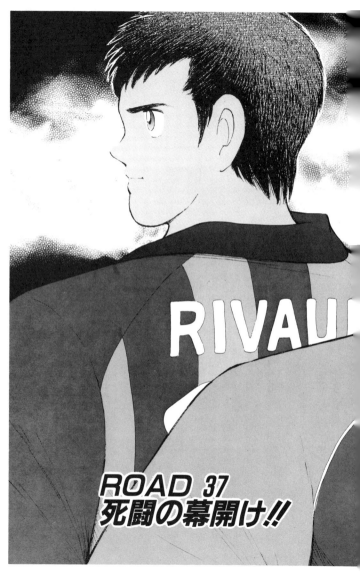

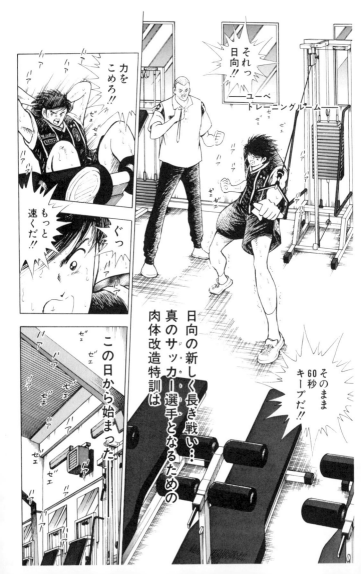

そしてこの日——
翼が見事なヨーロッパデビューを果たした翌日…

日曜日……

…ドイツ・ミュンヘン

B・ミュンヘン・ホームスタジアム
ミュンヘン・オリンピア・シュタディオン

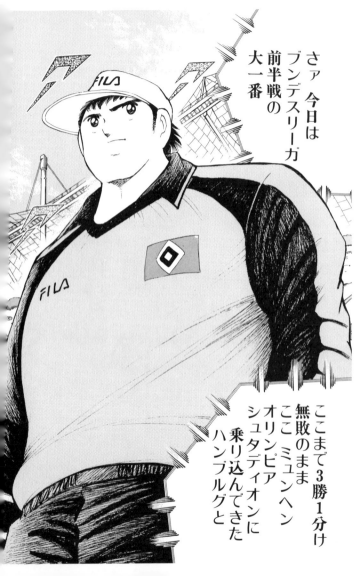

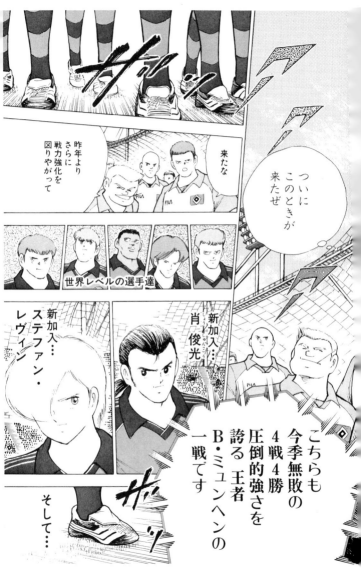

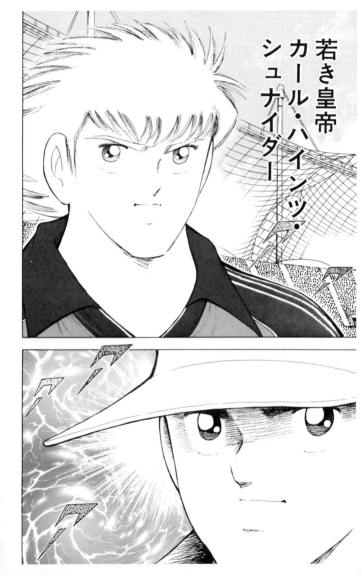

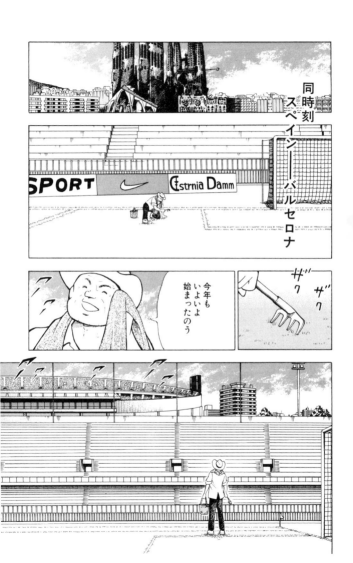

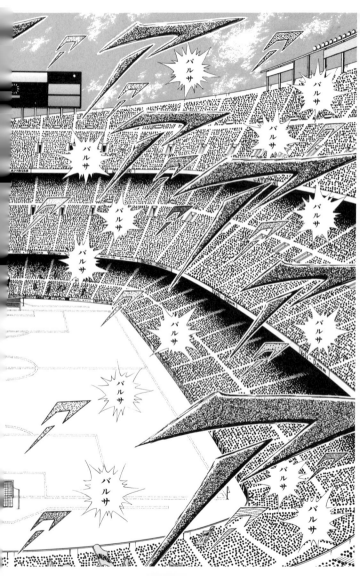

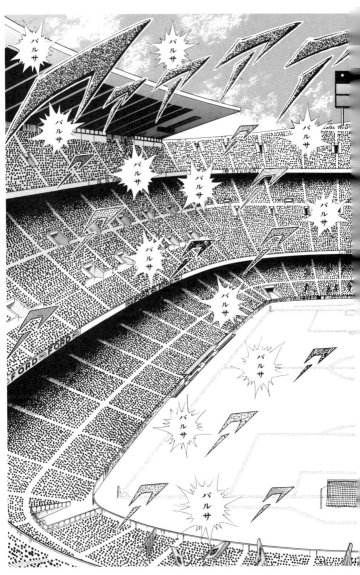

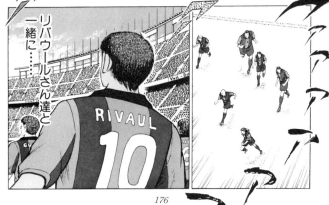

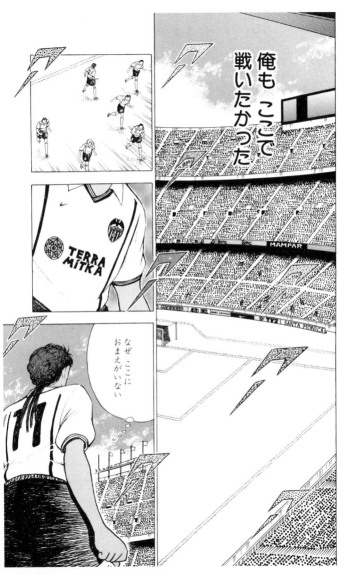

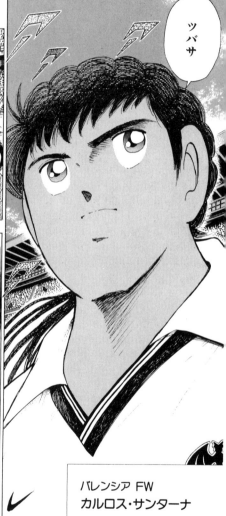

ツバサ

そして俺のブラジル時代からのライバル

カルロス・サンターナと

ここカンプノウで戦いたかった

バレンシア FW
カルロス・サンターナ

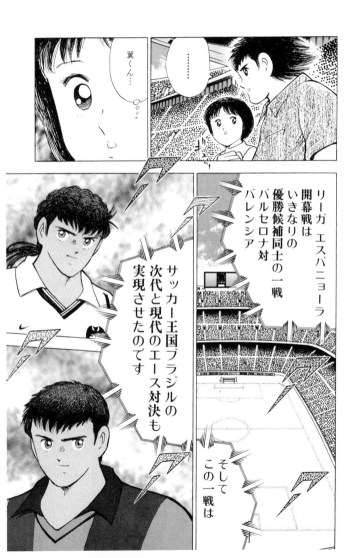

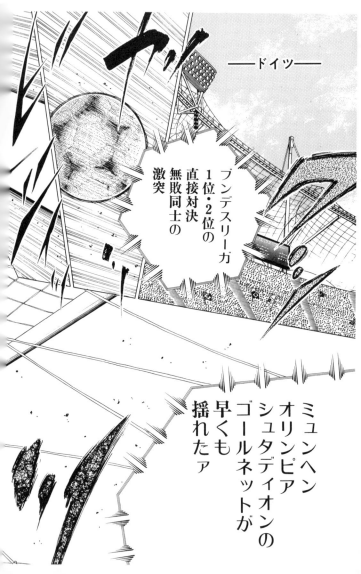

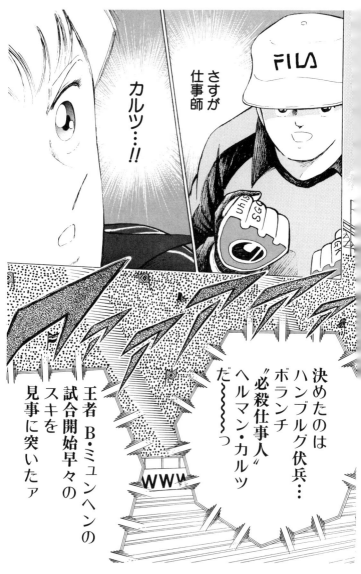

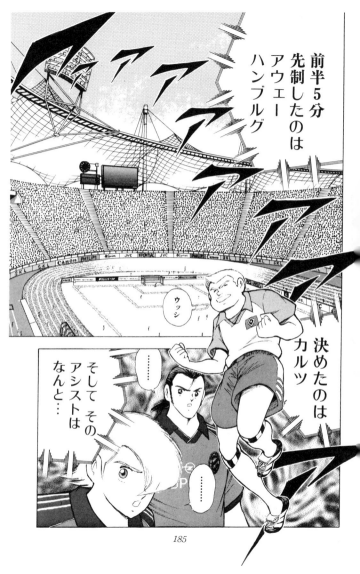

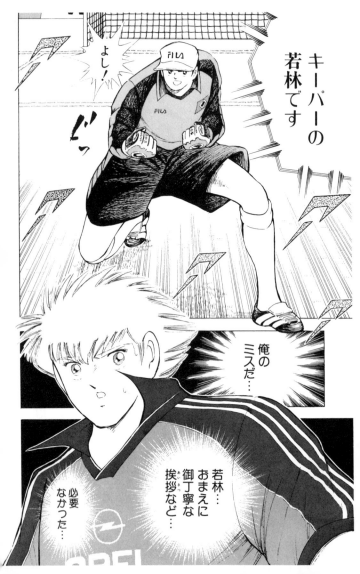

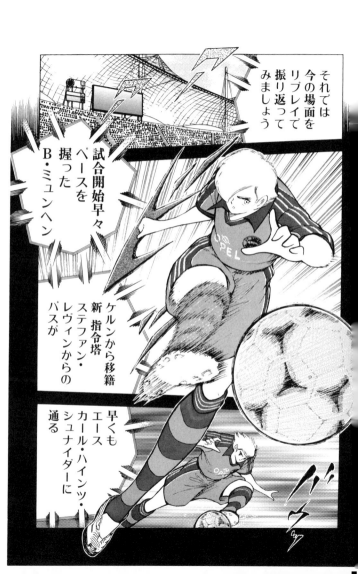

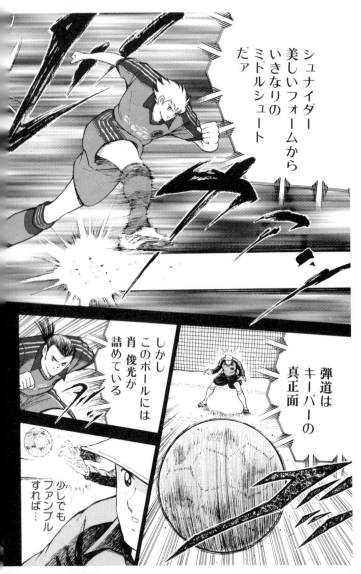

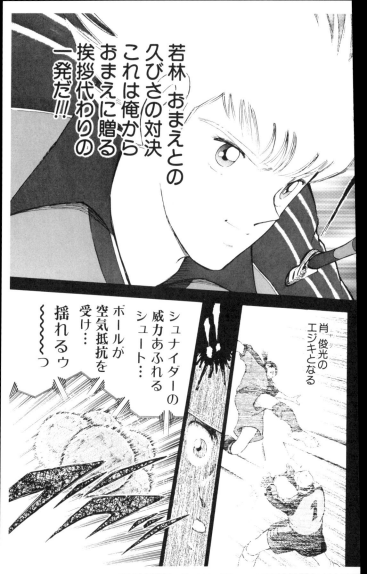

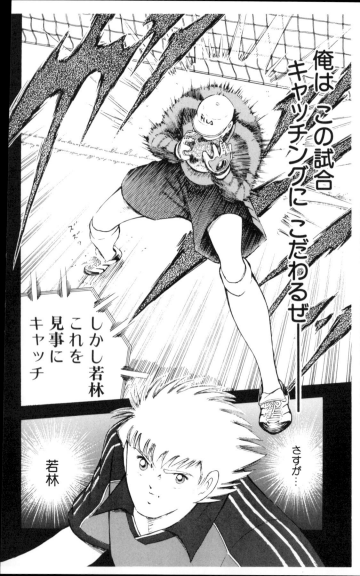

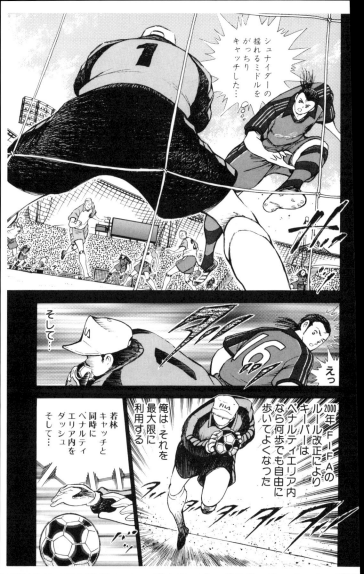

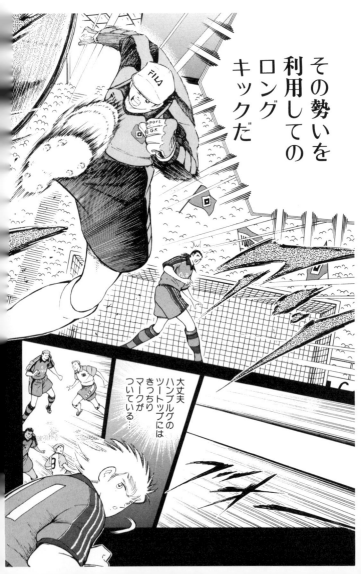

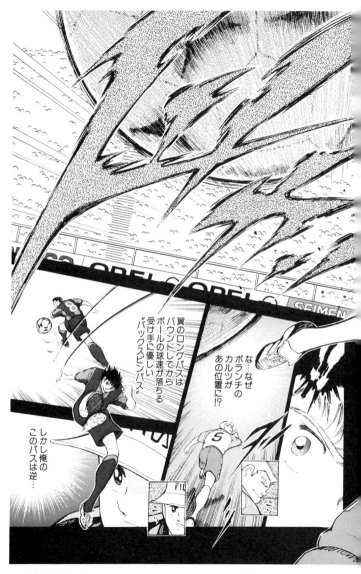

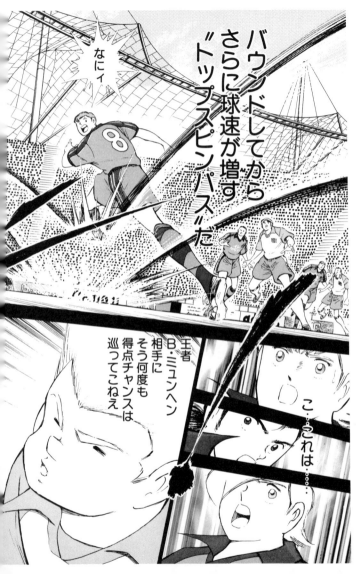

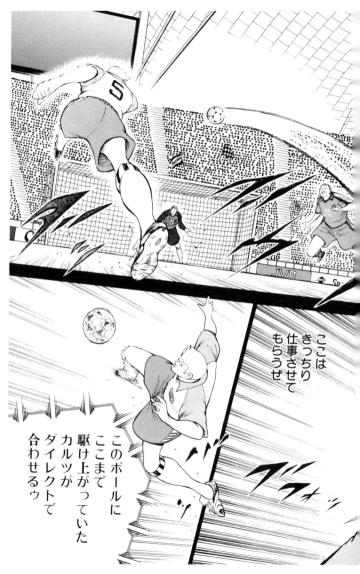

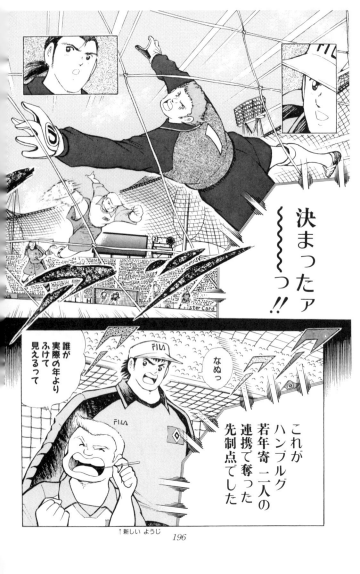

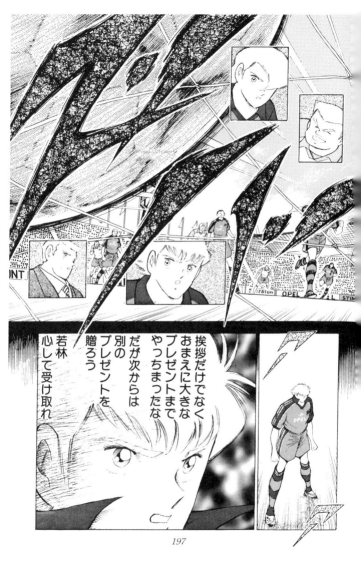

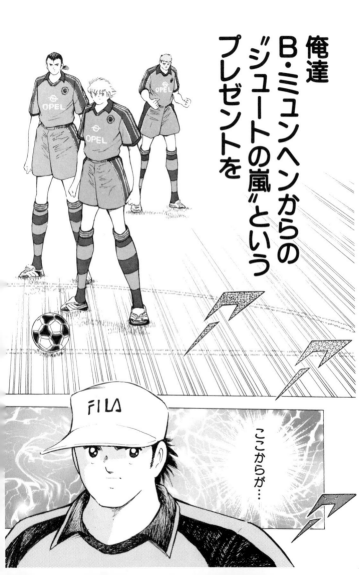

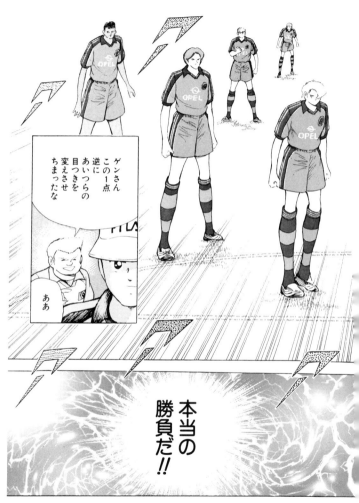

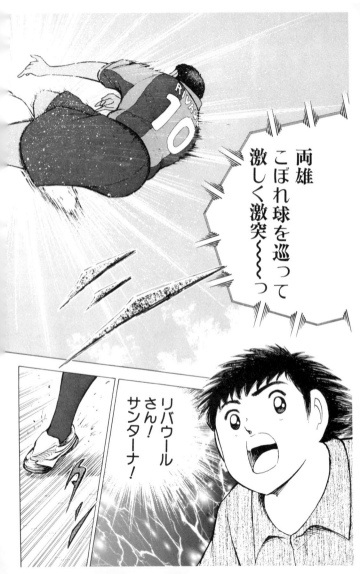

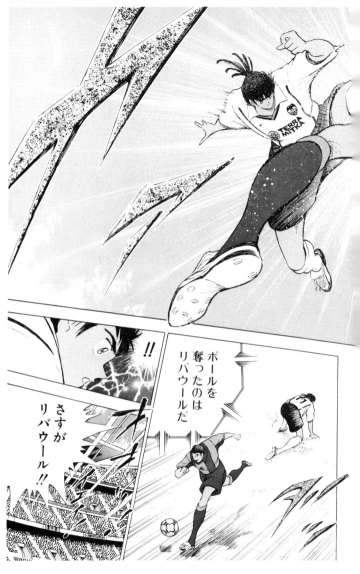

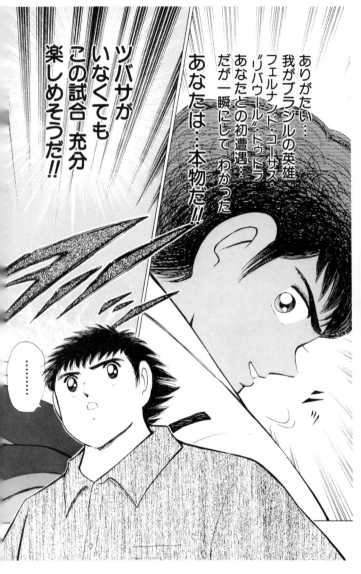

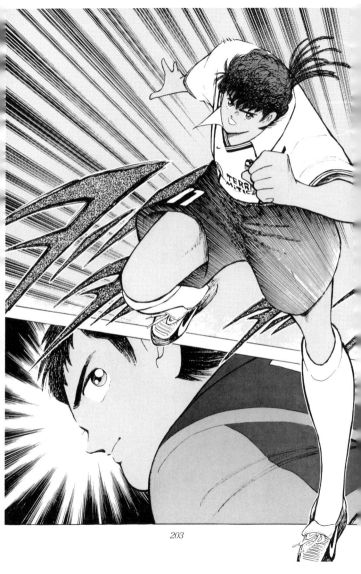

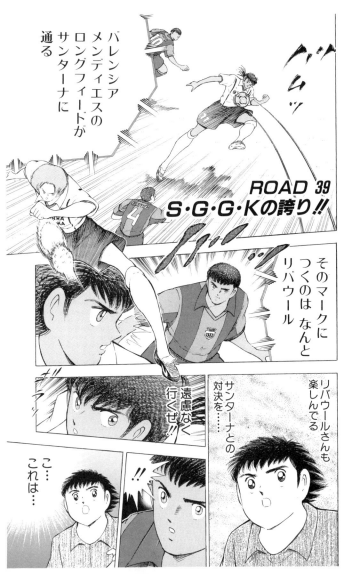

ROAD 39
S・G・G・Kの誇り!!

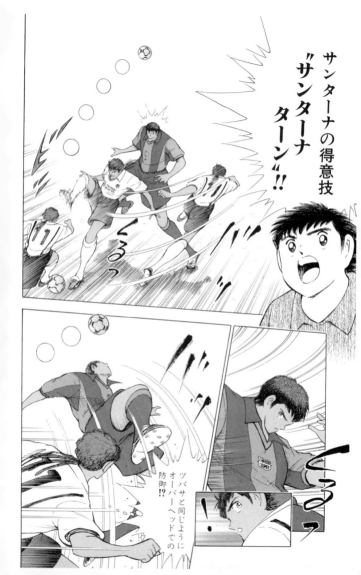

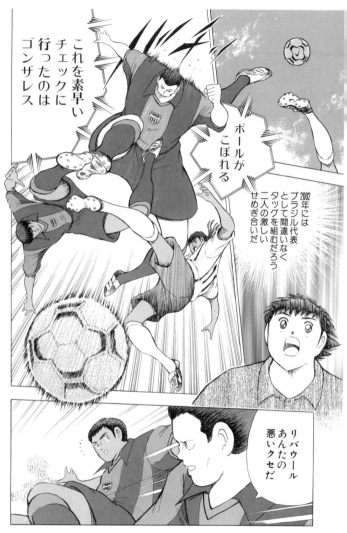

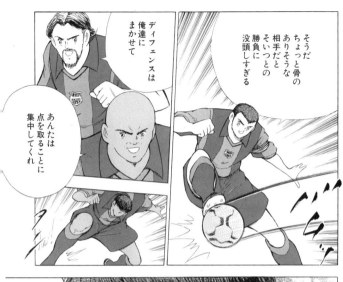

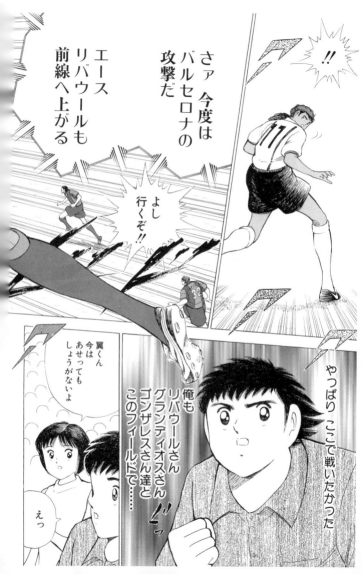

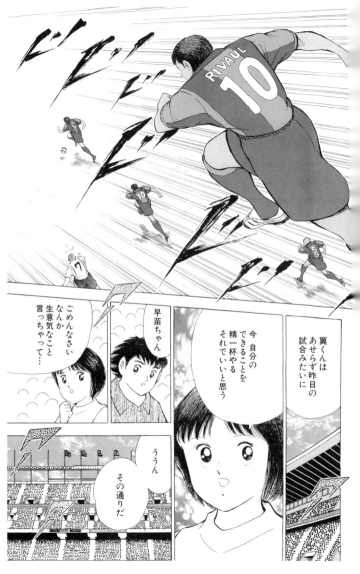

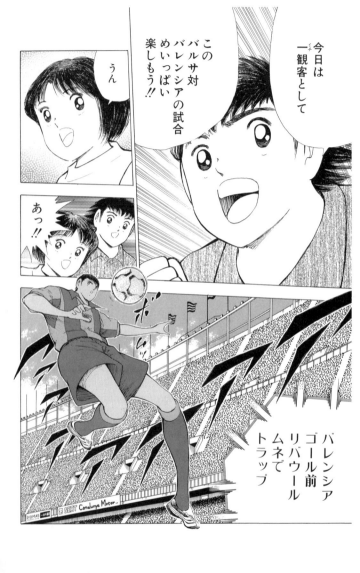

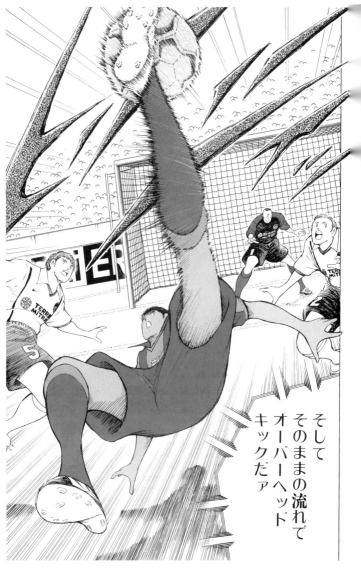

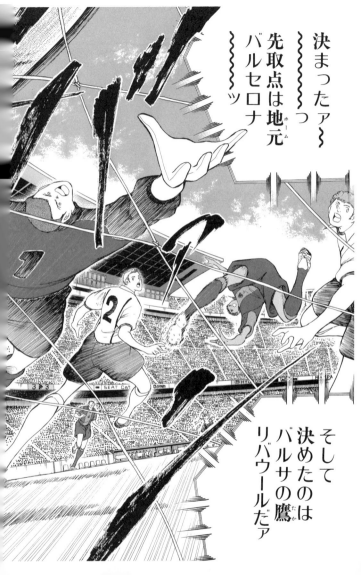

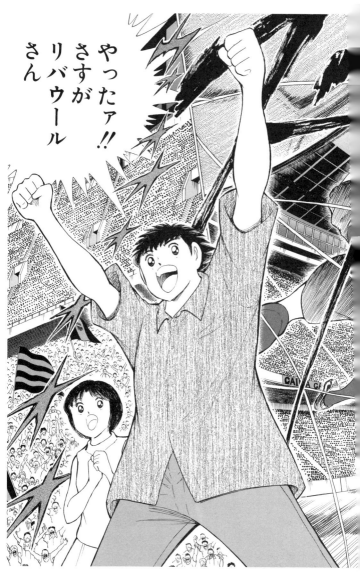

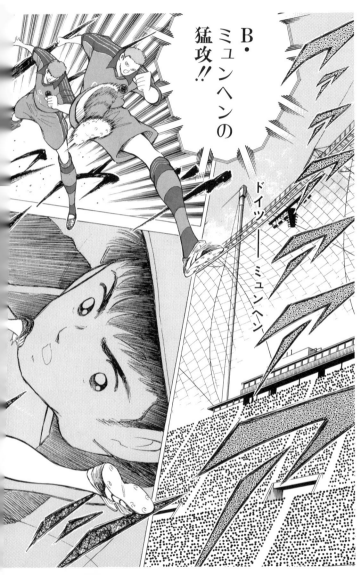

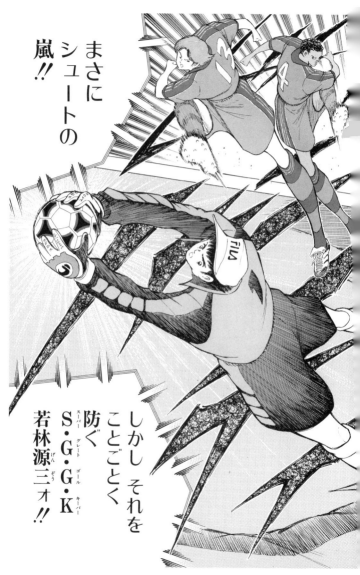

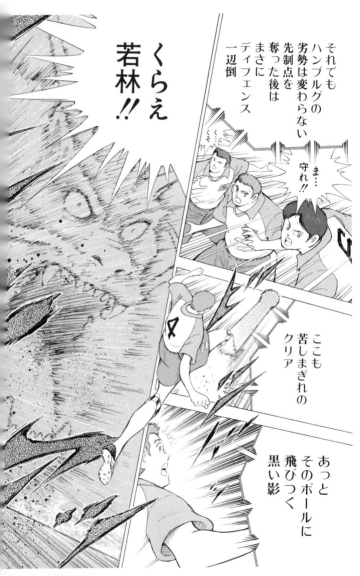

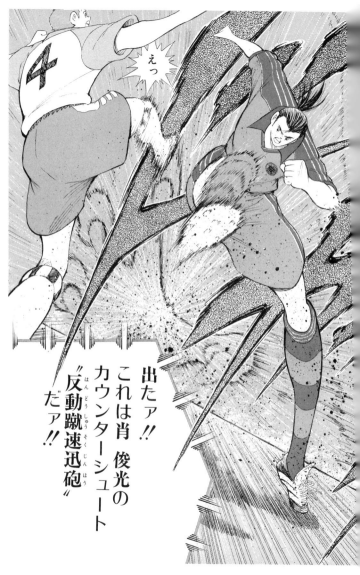

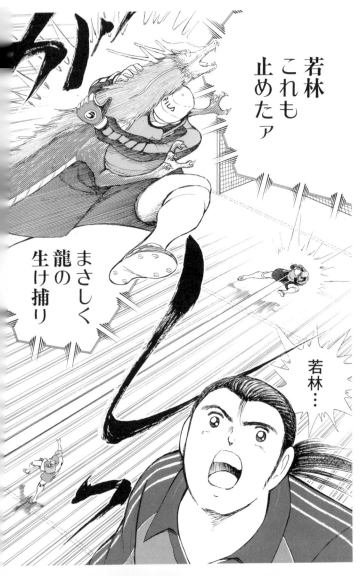

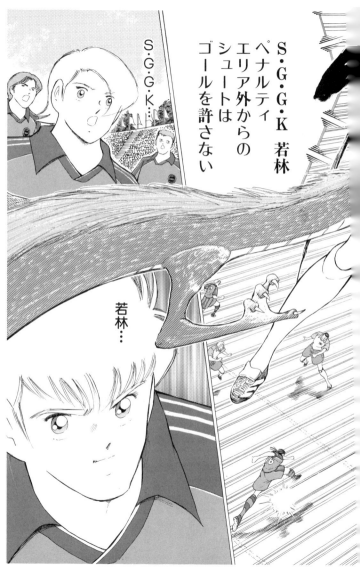

ROAD 40 進化の証明

若林…絶好調のおまえからゴールを奪ってみせる

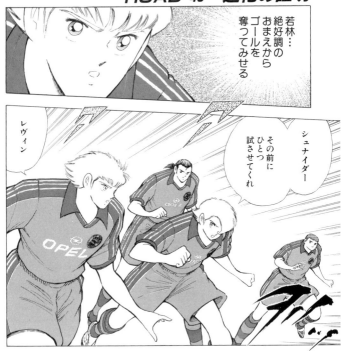

シュナイダー その前にひとつ試させてくれ

レヴィン

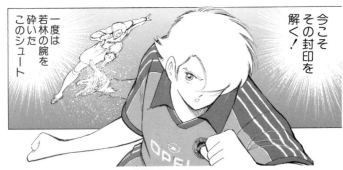

今こそその封印を解く!

一度は若林の腕を砕いたこのシュート

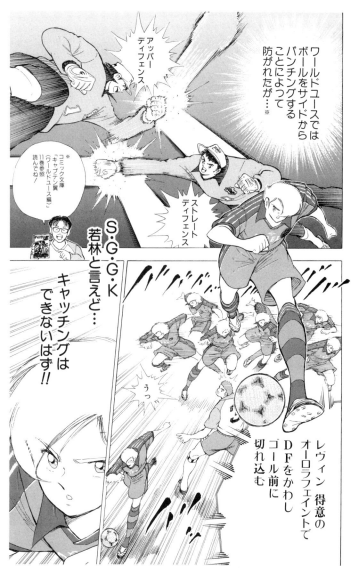

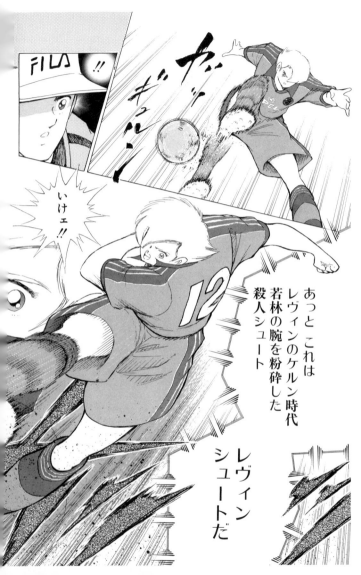

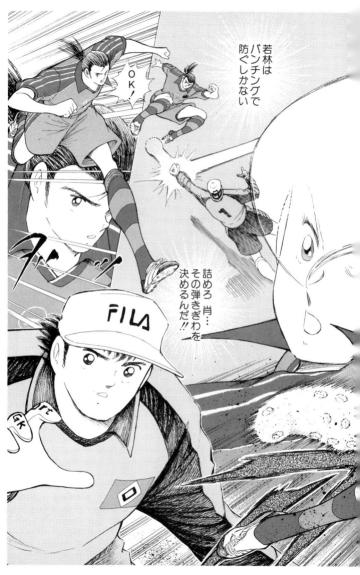

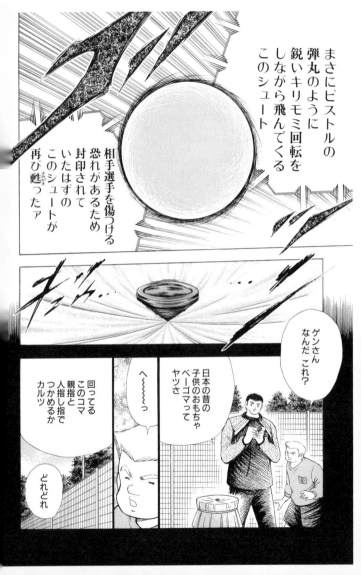

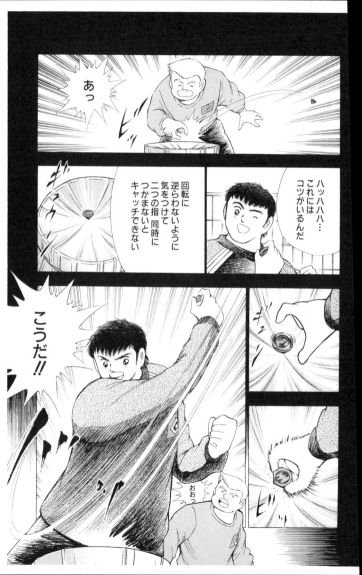

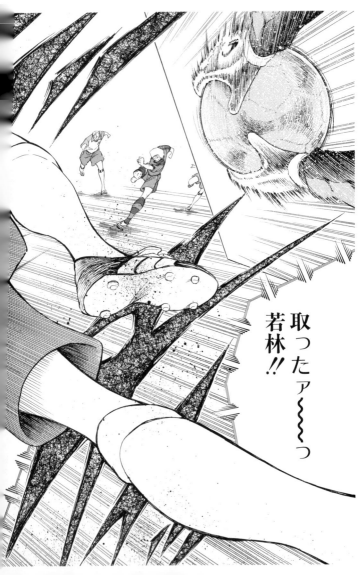

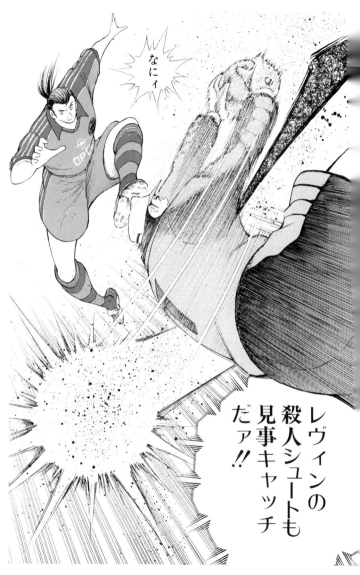

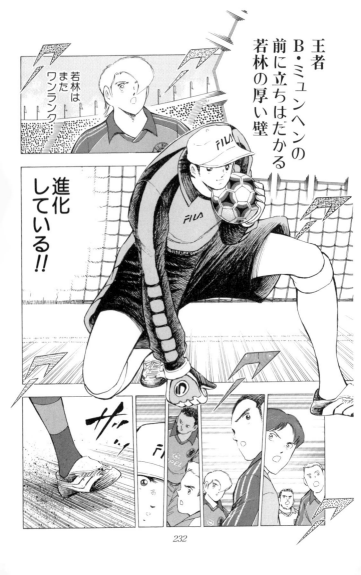

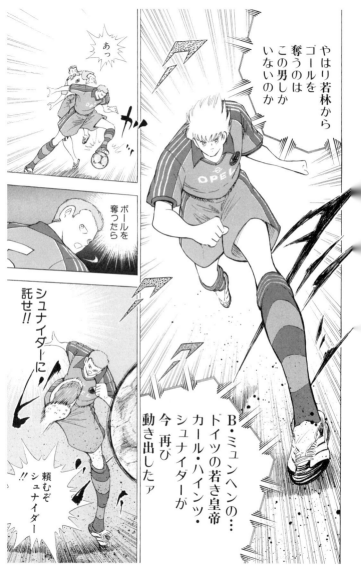

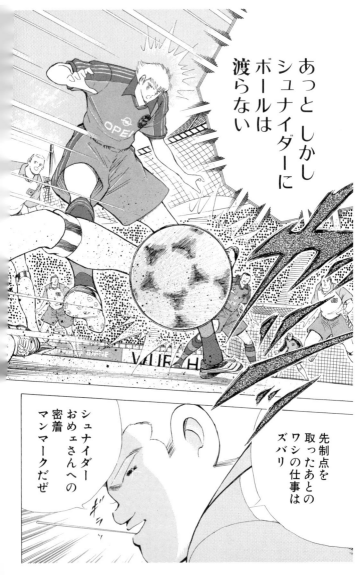

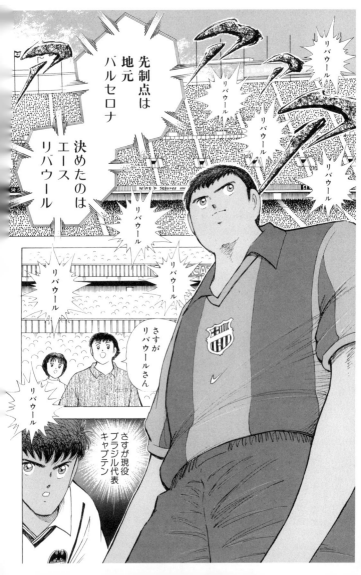

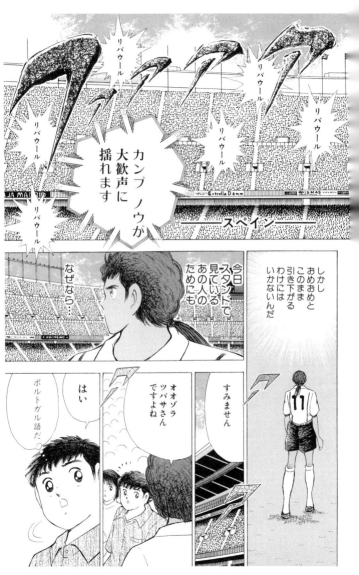

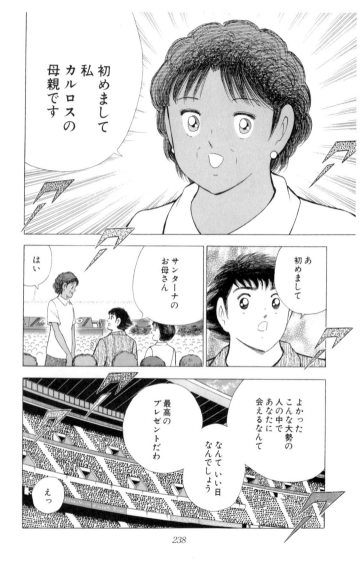

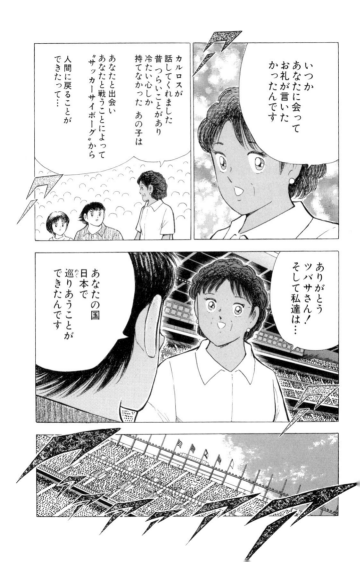

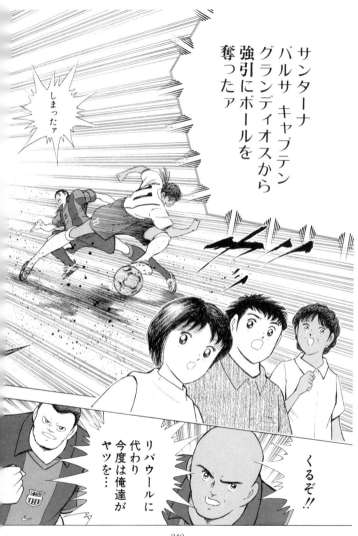

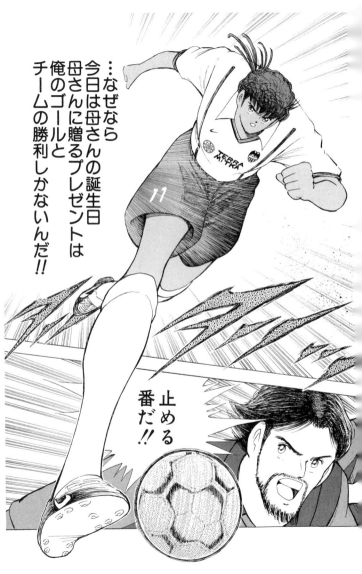

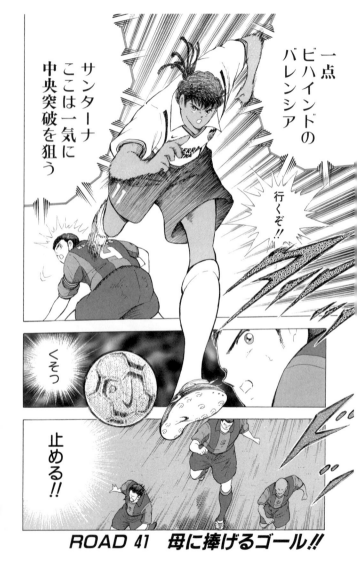

ROAD 41　母に捧げるゴール!!

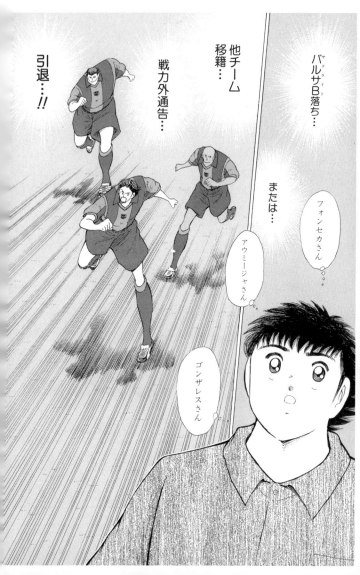

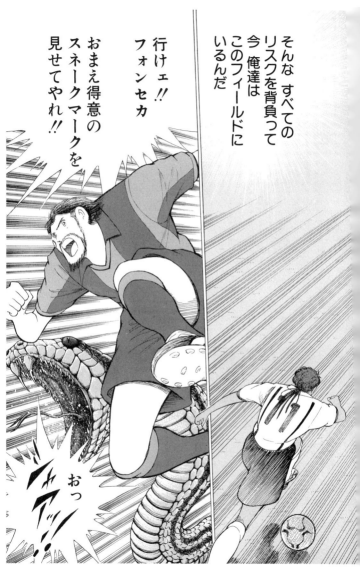

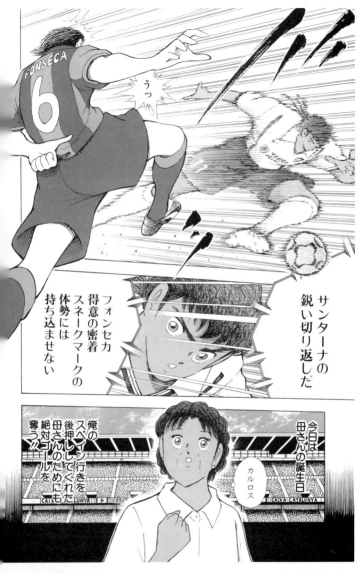

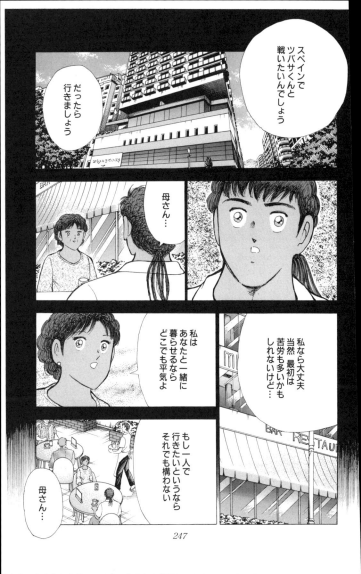

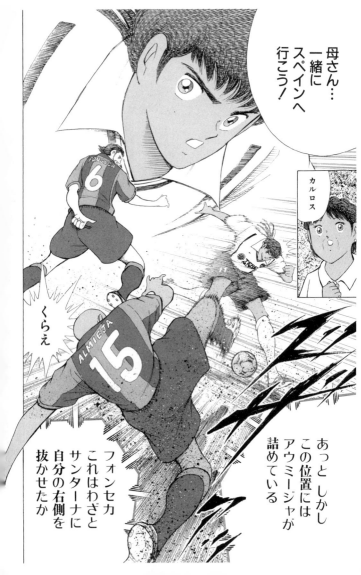

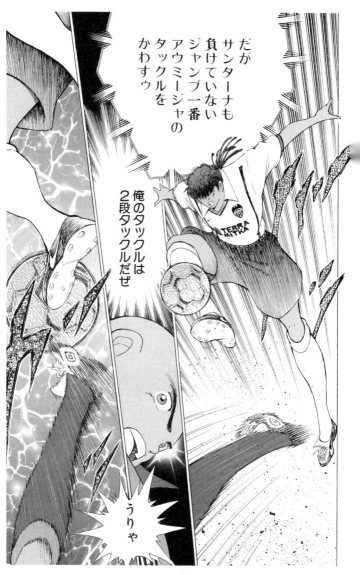

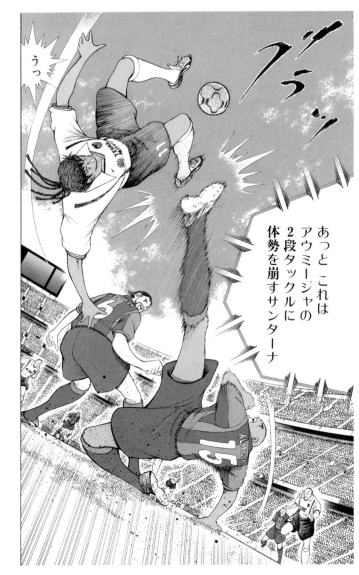

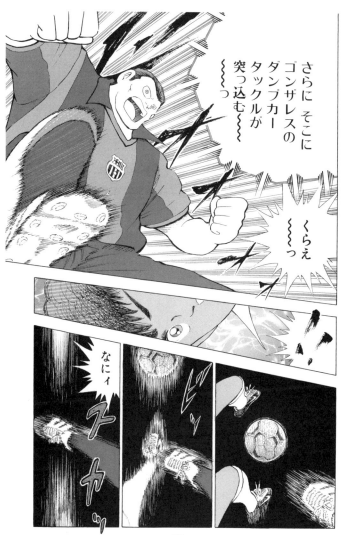

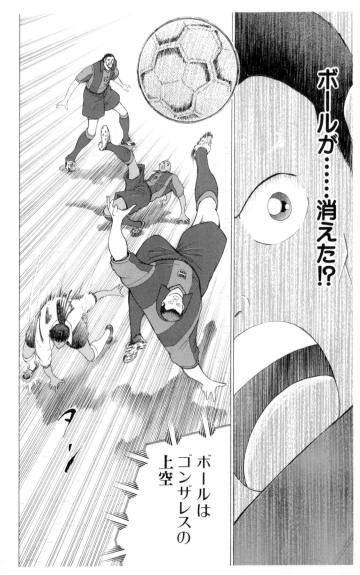

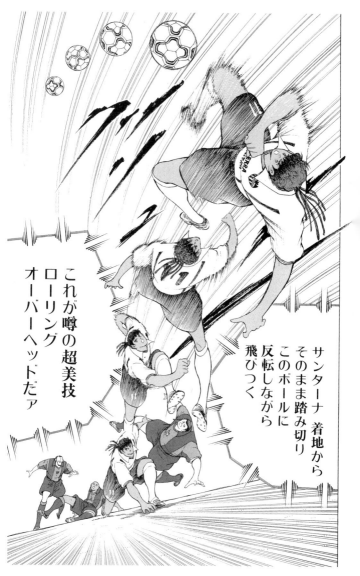

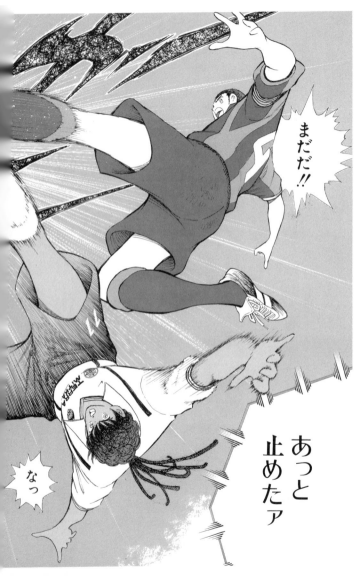

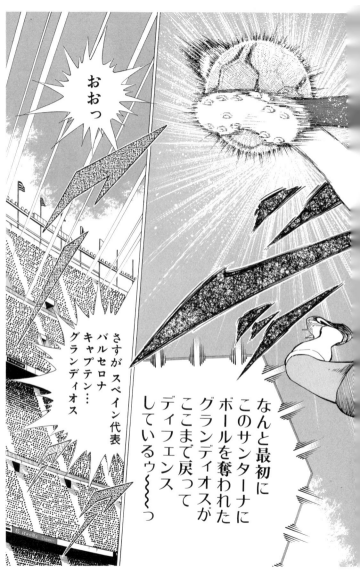

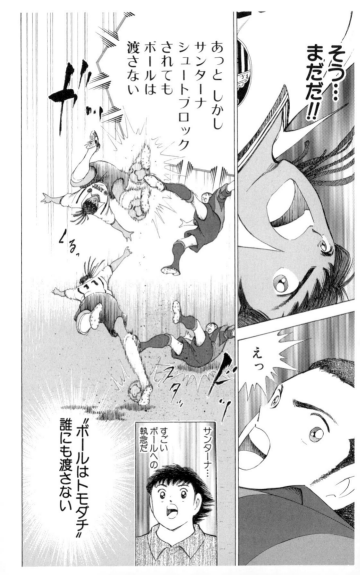

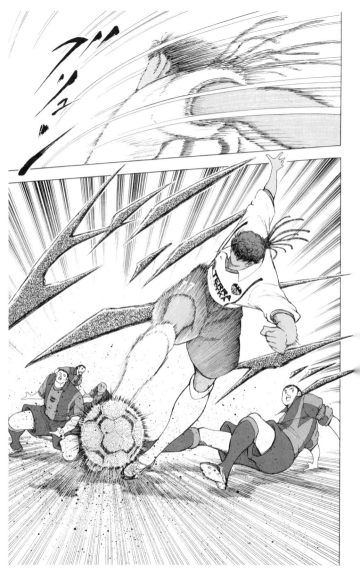

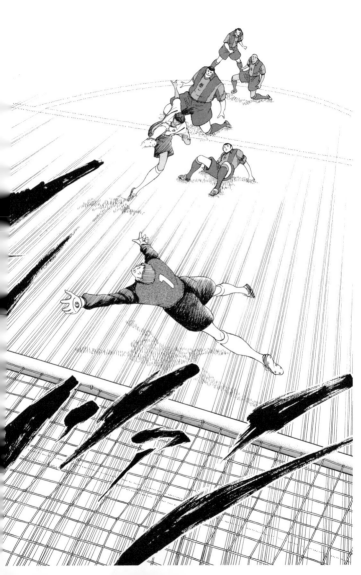

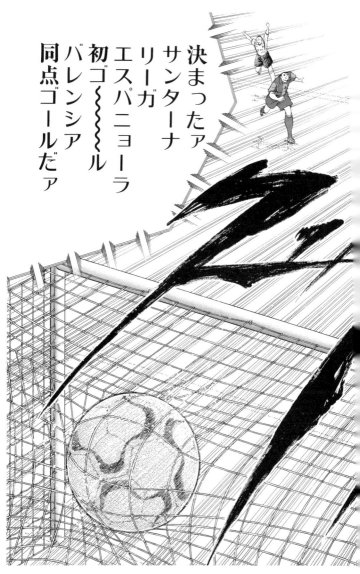

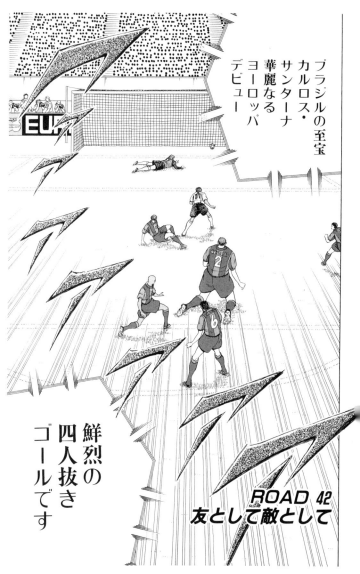

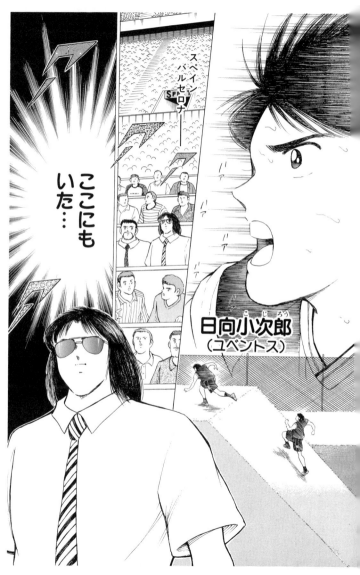

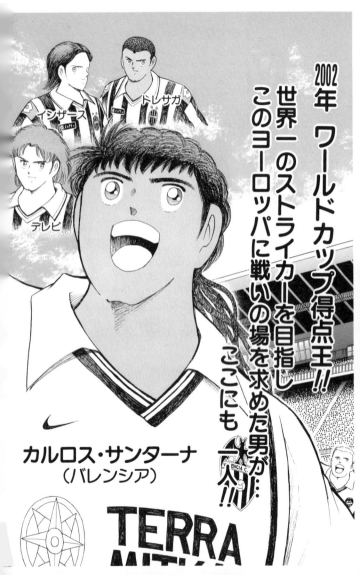

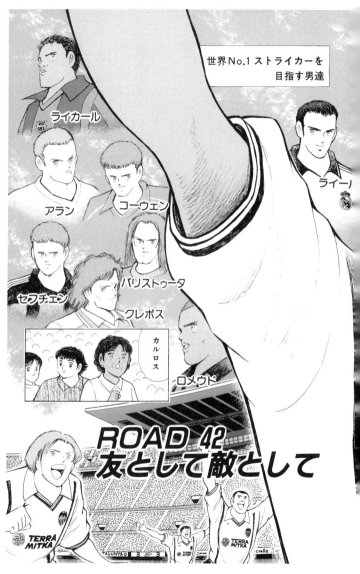

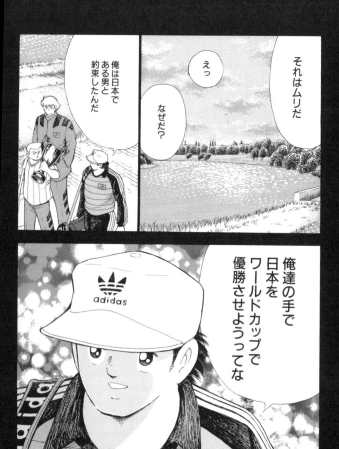

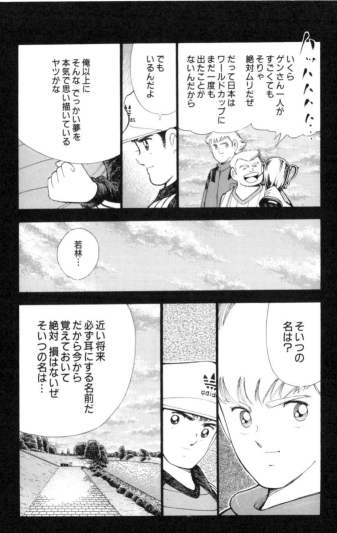

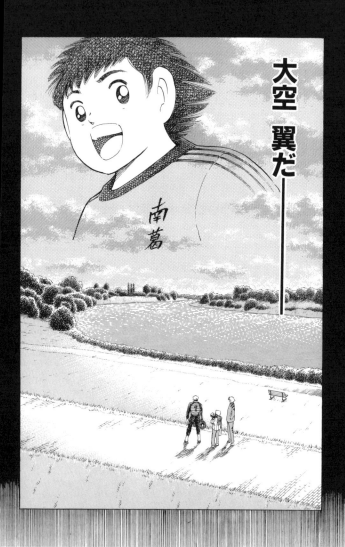

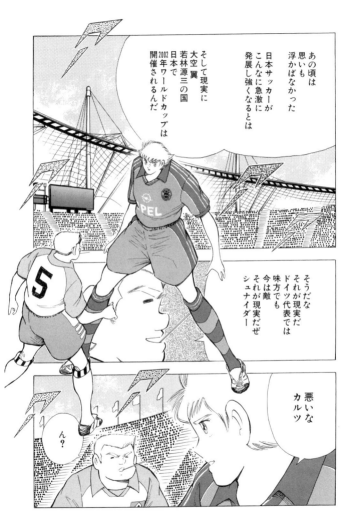

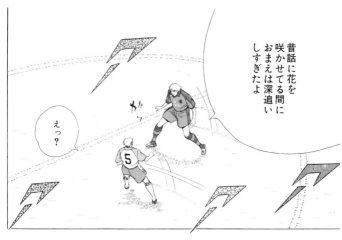

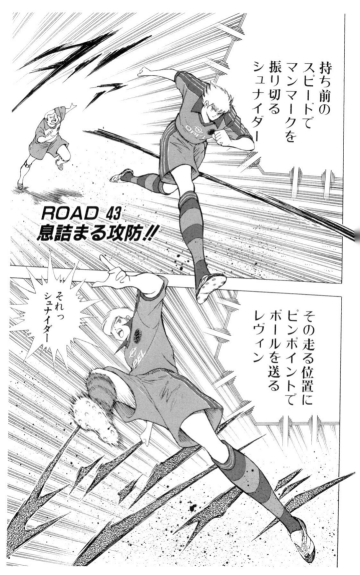

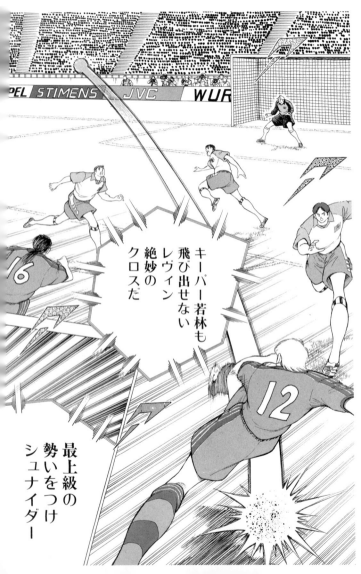

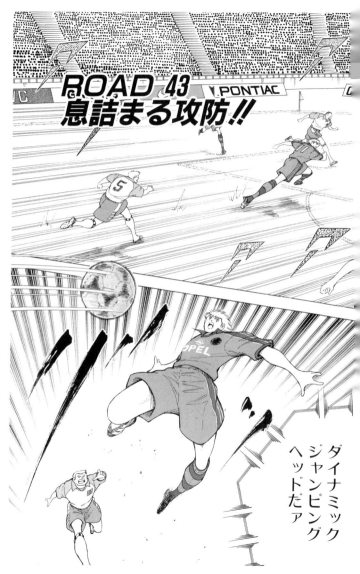

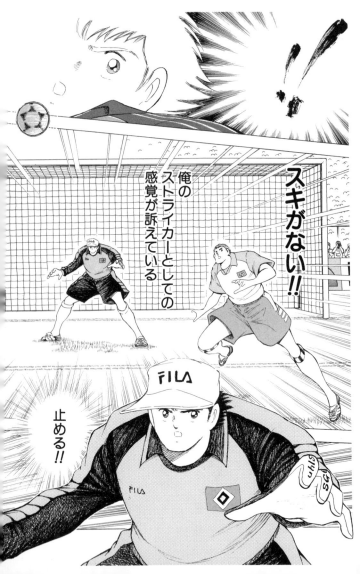

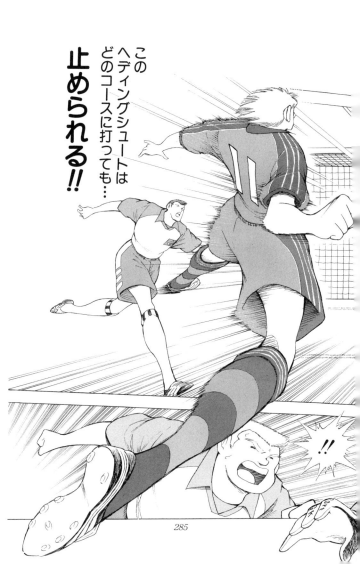

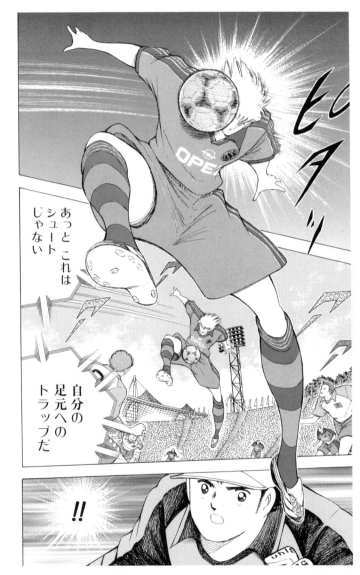

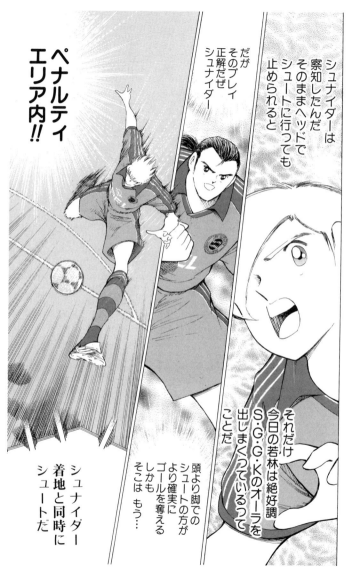

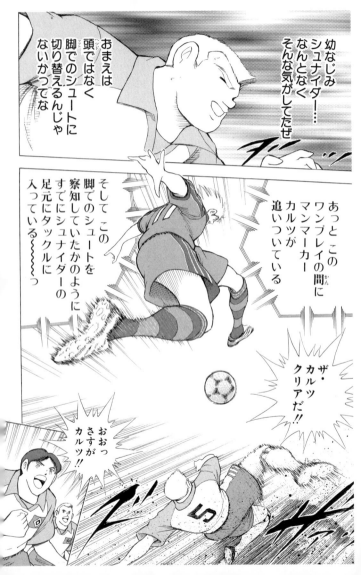

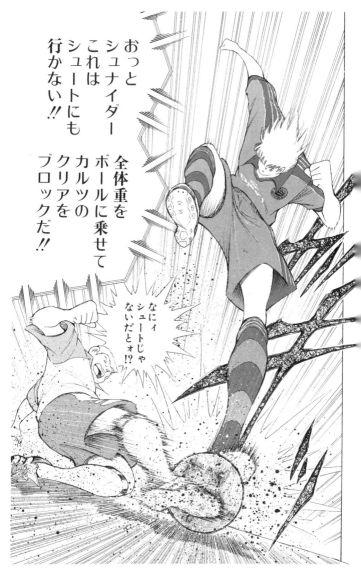

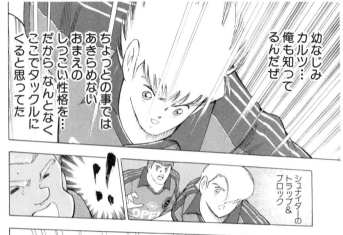

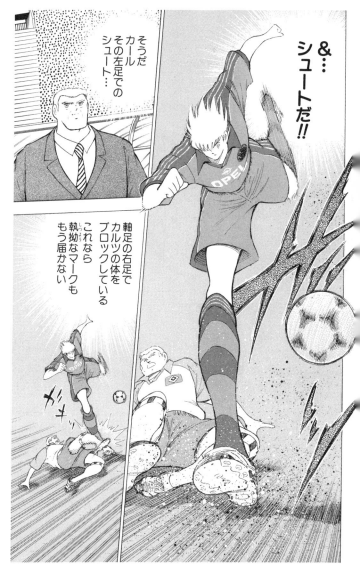

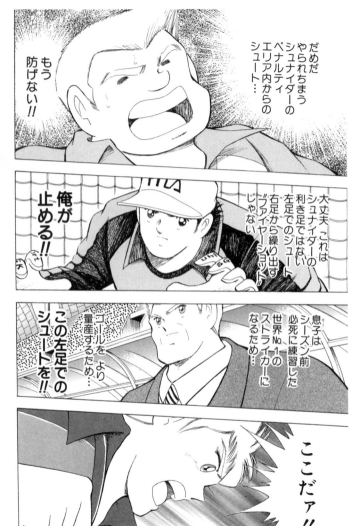

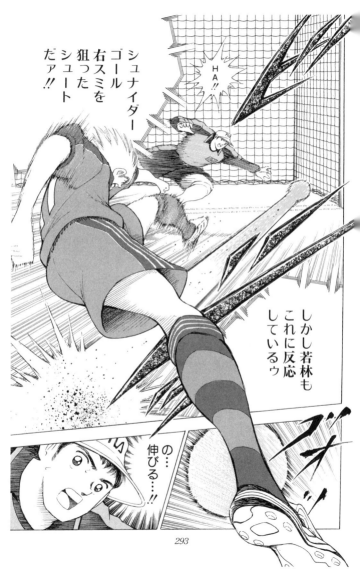

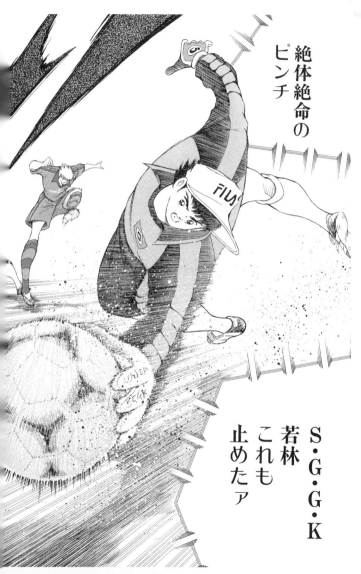

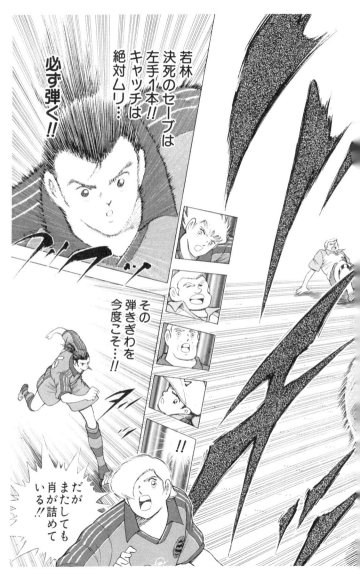

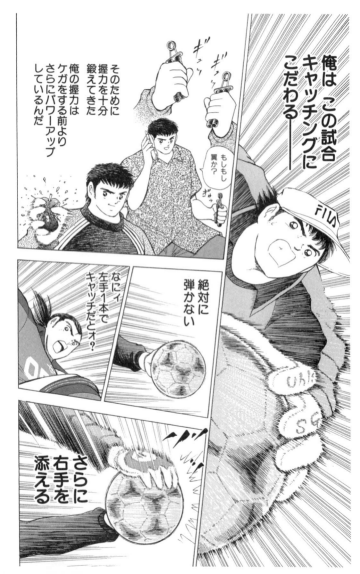

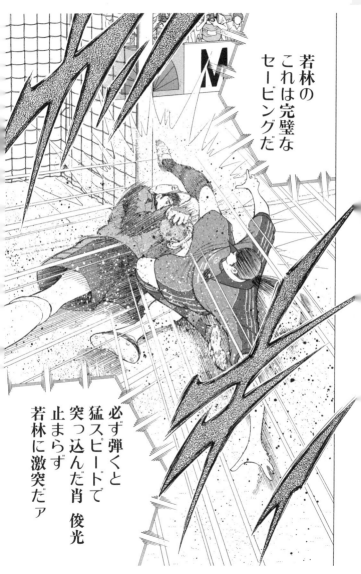

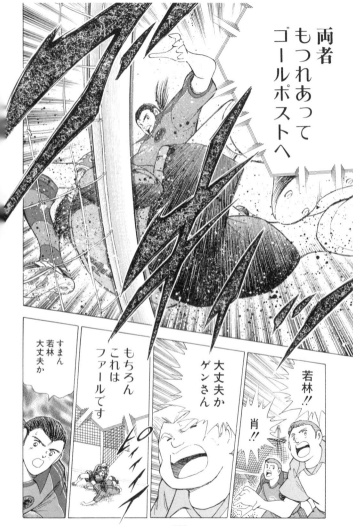

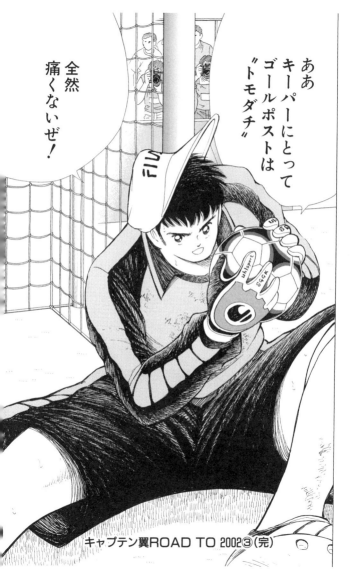

|| Raúl González Special Interview ||

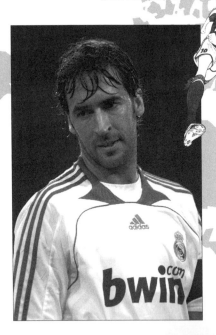

スペインの至宝が「キャプテン翼」を語る!「ラウール・ゴンサーレス」スペシャルインタビュー!!

ラウール・ゴンサーレス・ブランコ
Raúl González Blanco

PROFILE
1977年6月27日生まれ。レアル・マドリーのエースであり、キャプテンも務める。スター選手としてエリート街道を邁進しながらもチームのために動き回る献身的プレーが評価され、代表でも活躍した。高い技術を活かしたループシュート・チップキックが得意。ゴールを決めた際に、結婚指輪にキスするパフォーマンスを行っている。

僕が『キャプテン翼』と出会ったのは、TVアニメでだよ。僕が子供の頃は、『キャプテン翼』（スペイン語版のタイトルは『オリベル・イ・ベンジ』）オリベルは大空翼、ベンジは若林源三のスペイン語版名）のコミック本はまだスペインに入ってきてなかったんだ。だから僕らはみんな、TVアニメによって、『キャプテン翼』を知ることになった。そして、スペインの多くの子供が、『キャプテン翼』を通じて、プロのサッカー選手を夢見るようになったのさ。僕らはみんな、『キャプテン翼』に出てくる登場人物を真似してプレーしていた。『キャプテン翼』を見た翌日、僕らは公園や広場で翼や若林になった気分でプレーしていたよ。

当時、『キャプテン翼』は土曜日に放映さ

『翼』に感情移入するのは必然だったんだ。

れていたことを覚えているよ。土曜日は日本のTVアニメが放映される日だったんだ。だから、『キャプテン翼』の他にも、『アルプスの少女ハイジ』や『母をたずねて三千里』、『マジンガーZ』といったTVアニメが放映されていた。もちろん、僕が好きだったのは『キャプテン翼』だった。僕は子供の頃からサッカー選手になりたいと思っていた。だから、『キャプテン翼』に感情移入するのは必然だったんだ。とにかく、『キャプテン翼』に夢中だったよ。

『キャプテン翼』の中で特に印象に残っているのは、すべてのシーンがとてもリアルに描かれていたということ。描かれているプレーのひとつひとつがリアルだった。実際のサッカーの試合で起こり得る状況を、忠実に再現していて、パスからシュートに至るまでの動きが、すごく真実味あふれるものだった。パス、センタリング、シュート、そしてGKのセービングに至るまで、実際のプレーを見ているかのような印象

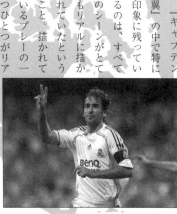

それまでの作品とは全く違ったものだったんだ。

だった。スペインでも、それまでにサッカーコミックはたくさんあったけど、『キャプテン翼』から受けた感動は、それまでの作品とは全く違ったものだったんだ。

登場人物の中では、やっぱり、翼と若林が印象深いね。翼はブラジルでプロになって、現在はバルセロナでプレーしてるんだよね。レアル・マドリー一筋の僕としては、ちょっと複雑な気分だよ（笑）。ぜひ、翼にはレアル・マドリーへの移籍を実現してほしいな。そうすれば、

一緒にプレーできるからね。若林もブンデスリーガでプレーするようになったし、2人とも子供の頃からの「プロサッカー選手になる」という夢を実現したわけだ。そんな『キャプテン翼』を子供の頃から見ていて、自分もいつか翼のようになりたいと思っていた。そして実際に、翼と同じく夢を叶えることができたんだ。今でも信じられないよ。

はい
ブラジルでプロのサッカー選手になることはおれの夢なんです

『キャプテン翼』から受けた感動は、

『キャプテン翼』の一番の魅力は、《本物》のサッカーが与えてくれる、《本物》の感動が作品を通して伝わってくるということだと思う。ボールが飛んでくる様子、そのボールに反応する翼の動き、そしてゴールマウスのニアサイドからファーサイドまで飛んでセービングする若林。すべての動きに迫力があったし、実際にピッチ上のリアリズムにあふれていた。

||Raúl González Special Interview||

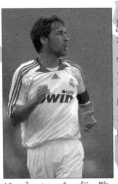

で起こり得ることが描かれていたという感じだった。もちろん、中には現実的でないプレーもあったけれど、そういうプレーすらリアルに感じられるような作品だったんだ。

僕は『キャプテン翼』から多くのことを学んだと思う。特に、困難に立ち向かっていくという姿勢には強く感銘を受けたね。どんなに厳しい状況でも、強い意志さえあれば乗り越えることができるということを『キャプテン翼』から学んだ。厳しい練習に耐えること、監督に気に入られないという状況にも耐

ことができるということを『キャプテン翼』から学んだ。

えること、そして子供の頃から家族と離れて生活すること……そのような体験を通じて、他の人より早く、人間的に成熟できるということを、『キャプテン翼』は僕らに伝えてくれたと思っている。

2003年に親善試合で日本へ遠征した時、『キャプテン翼』の作者である高橋陽一先生と会うことができたんだ。『キャプテン翼』を通して、世界中に感動を与えた人物に会え

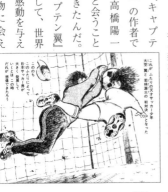

304

||CAPTAIN TSUBASA ROAD TO 2002||

|| Raúl González Special Interview ||

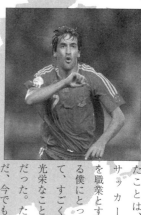

不思議に思っていることがあるんだ。高橋先生が『キャプテン翼』を描いた頃、日本のサッカーはまだ未成熟だったはずだよね。なのに、なぜあれほどリアルなサッカーコミックを描くことができたのか、それが不思議で仕方がないんだ。今度会う機会があったら、ぜひともそれについて聞いてみたいと思うね。

たことは、サッカーを職業とする僕にとって、すごく光栄なことだった。ただ、今でも

(この文中のデータは2008年1月のものです)

どんなに厳しい状況でも、強い意志さえあれば乗り越える

インタビュー…ヘマ・エレーロ・カストロ／構成…岩本義弘

305

|| CAPTAIN TSUBASA ROAD TO 2002 ||

★収録作品は週刊ヤングジャンプ2001年34号〜49号に掲載されました。

(この作品は、ヤングジャンプ・コミックスとして2002年3月、5月に、集英社より刊行された。)

コミック文庫HP
http://comic-bunko.
shueisha.co.jp/

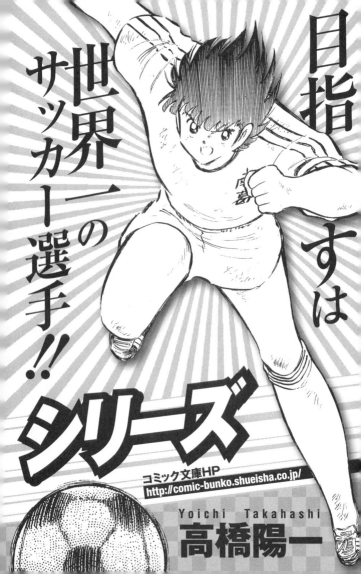

キャプテン翼 全21巻

連載誌：週刊少年ジャンプ　連載期間：1981年～1988年

サッカーボールをともだちに、ワールドカップの日本優勝を夢見る少年・大空翼が、天才キーパー・若林源三や孤高のストライカー・日向小次郎ら、全国のライバルたちと名勝負を繰り広げる!!

- 7巻に「〈番外編〉ボクは岬太郎」収録
- 14巻に「〈番外編〉メリーX'mas キャプテン翼」収録

キャプテン翼 ワールドユース編 全12巻

連載誌：週刊少年ジャンプ　連載期間：1994年～1997年

サンパウロのユースチームで活躍する翼。その次なる目標は、19歳以下の選手による世界大会「ワールドユース選手権」で優勝すること。日向や岬、そして新星・葵新伍らと共に世界の強豪に挑む!! 最強の敵!オランダユース」収録

- 1巻に「〈ワールドユース特別編〉最強の敵!直角フェイント完成への道!の巻」収録
- 6巻に「〈番外編〉太陽王子 グーリットへの挑戦 直角フェイント完成への道!の巻」収録

キャプテン翼 ROAD TO 2002 全10巻

連載誌：週刊ヤングジャンプ　連載期間：2000年～2004年

ドイツ、ハンブルグで活躍を続ける若林。イタリア、ユベントスに移籍した日向。そして翼もまたスペインのバルセロナへ。世界中の強豪選手がひしめくヨーロッパのリーグで、それぞれが勝負!!

- 10巻に「日向小次郎物語 in ITALY 挫折の果ての太陽」収録

キャプテン翼 GOLDEN-23 全8巻

連載誌：週刊ヤングジャンプ　連載期間：2005年～2008年

オリンピック金メダル獲得を目指し、黄金世代が再び集結した。過酷な合宿を潜り抜けた、岬率いる23名のU-22日本代表。翼たち海外組を欠く中で、アジア代表の座を勝ち取ることができるか!?

- 8巻に「WISH FOR PEACE IN HIROSHIMA」収録

集英社文庫〈コミック版〉
キャプテン翼
好評発売中!!

集英社文庫(コミック版)

キャプテン翼 ROAD TO 2002 ３

2008年２月20日　第１刷
2025年６月７日　第４刷

定価はカバーに表示してあります。

著　者	高　橋　陽　一
発行者	瓶　子　吉　久
発行所	株式会社 集　英　社

東京都千代田区一ツ橋２－５－10
〒101-8050

【編集部】03（3230）6251
電話　【読者係】03（3230）6080
【販売部】03（3230）6393（書店専用）

印　刷　TOPPANクロレ株式会社

表紙フォーマットデザイン　アリヤマデザインストア　　マークデザイン　居山浩二

本書の一部あるいは全部を無断で複写複製することは、法律で認められた場合を除き、著作権の侵害となります。また、業者など、読者本人以外による本書のデジタル化は、いかなる場合でも一切認められませんのでご注意下さい。

造本には十分注意しておりますが、乱丁・落丁(本のページ順序の間違いや抜け落ち)の場合はお取り替え致します。購入された書店名を明記して小社読者係宛にお送り下さい。送料は小社負担でお取り替え致します。但し、古書店で購入したものについてはお取り替え出来ません。

© Y.Takahashi　2008　　　　　　　　　Printed in Japan
ISBN978-4-08-618706-0 C0179